U0014104

如何寫楷書

破解「九成宮」

侯吉諒◎著

【第四章】楷書的筆順

【第五章】 漢字結構的精神

漢字結構的精神

書道的修行

現代人通常把書法視為藝術，許多書法家也以藝術家自居，這基本上沒錯。

因此現代人學書法，最重要的目的，就是想要寫得一手好字，這基本上也沒錯。

但要把字寫好，絕對不只是把筆畫、結構、筆法等技術學會就可以了。

太多人抱著這種「我只是想要把字寫好」的心情學書法，所以大部份的人都不能把字寫好。

書法的可貴，遠遠不只是書寫的藝術。

漢字是中華文化的根本，文字連接的，是整個文化中的所有一切，待人接物的道理、尊師重道的誠敬、詩詞繪畫的美、茶、酒、飲食的享受，服飾、音樂、舞蹈、園林建築的精緻，醫學、武術的玄奧……等，都建立在同樣的文化基礎上，書法同時承載了這些文化的結晶，因此學書法的人，通常會因為其他專長，而逐漸領略、而深刻體會。原來，書法和繪畫、書法和氣功、書法和太極、書法和武術、書法和音樂、書法和中醫……，都有完全相同的內涵與哲理。

所以寫書法如果不懂文化，那麼即使學會寫字的技術，也通常寫不好書法。寫字的技術不容易，需要老師的教導、示範，自己的練習，但這二都還是書法中最初級的階段。寫好書法所需要的內涵，對文化各方面的了解，這才是真正的困難。

中國人講書法總是會講到人品，人品高低決定了書法的高低，讓人感覺好人寫的字就會好看，壞人

寫字一定不佳。事實並非如此，因為人品的判定牽涉太多時代的因素，這個時代的好人，可能是另一個時代的壞蛋，這個時代的失敗者，可能是另一個時代的英雄。因此人品要從人的基本修養去看。

什麼是基本修養？待人接物而已。所以學書法要學的第一件事，是尊師重道，對老師不尊敬、對書法之道不慎重，當然學不好書法。

很多人寫書法，但對文化不了解，寫出來的字就沒有深厚的內涵——內涵不是抽象的名詞，而是誠於中、形於外的精華，沒有內涵的話，技術再高明，也不會有太大的成就。

以前的社會有一種職業是專門幫人寫字的，如同現在很多打鎖匙兼刻印章的小店，他們的技術都很熟練，但不會成為名家，因為他們的技術裡面沒有內涵，以前刻印章的人還要花時間寫毛筆、練篆書，現在的刻印店有了電腦代勞，就完全沒有文化的內涵了。

寫書法，技術只是很低階的東西，尤其是對初學者來說，三五年內可以學習到的，都是非常初級的技術而已，高明的書寫技術沒有十年以上的磨練是成不了氣候的，而除了高明的技術，還要配合深刻的文化學習，而後才可能真正進入書法的堂奧。

所以寫字不能只學寫字，還要對待人接物、尊師重道、詩詞、繪畫、音樂、茶、酒、飲食、服飾、舞蹈、園林、建築、醫學、武術等等各方面，都要有相當程度的接觸，讓「文化」真正成為生活的一部份，才能真正學好書法。《如何寫楷書——破解九成宮》、《臨摹九成宮——學習楷書必備字帖》都是講書寫技術的書，技術需要講究、需要學習，所謂「技進於道」，技術要進入到文化的層面，才是菁華所在，因此我更樂意提醒讀者們，學習書法，除了書寫技術的學習，要更注重文化內涵的修養。

爲什麼破解〈九成宮〉？

一、正本清源談楷書技術

因爲照相印刷的發達，以前只深藏在皇宮內苑、富貴人家的書法經典，現代人可透過展覽、書籍種種形式，仔細欣賞這些書法作品，按理說，對我們學習書法應該有很大的幫助，或者說，對我們認識書法的深度、廣度，以及學習書法的效率，都應該比古人改善許多。

但事實是，長久以來，由於許多似是而非的錯誤觀念，以及各種讓人越學越迷惑的教學方式，不但僵化、老化，而且以訛傳訛，因爲我們可以輕易看到，現在許多書法教學方式、相關書籍，依然沿用各種錯誤的方法、觀念在教書法。

在眾多書法學習書籍當中，還有不少偽行家，只是把一些老舊的資料重新整理編排，也不認真分辨其中的是非對錯，因而更加廣泛地傳播了諸多錯誤的觀念與方法，誤導了不少無法判斷對錯的初學者，使其浪費了許多時間、金錢，還有對書法的熱情。

因爲上課的時候老是有學生拿這些不適當的資料來問問題，因此我決定正本清源，好好出版一本談楷書經典〈九成宮〉書寫技法的書籍。

二、學對、排錯，必須同時並進

學習寫書法，主要是兩件事——學習正確的方法和知識，排除錯誤的方法和觀念。

學對、排錯，是必須同時並進、時時提醒自己的事。很多人只在意是不是能學到正確的方法，卻沒有努力修正自己在不知不覺中養成的壞習慣，卻沒有想到，沒有排除錯誤的方法，正確的方法就永遠學不會。

因此，在本書第一章，即特別強調、說明學習書法的最大錯誤——「筆法示意圖」。因為即使現代科技這麼發達，有照相、錄影各種工具可傳達、記錄寫書法的相關技法，但在初學書法的書籍中，「筆法示意圖」仍然是目前最常見的、最被廣泛引用、最無法避免的書法教學方法，即使是我在上課的時候，也經常採用這個方法教導學生。

然而，常見的「筆法示意圖」其實有很重大的錯誤，或者很容易引起初學者的誤解，所以造成學習書法的錯誤和困難也最多，影響最為嚴重。

如果對傳統的「筆法示意圖」沒有正確的理解，那麼就很難學到正確的書寫方法，因為錯誤的觀念和方法擋住了改正的可能。

因此，我個人會希望讀者在閱讀本書的時候，能夠按照順序閱讀，先了解什麼是錯的，而後再了解什麼是對，這樣，才能先把錯誤的觀念排除，而後才能理解什麼是正確的筆法。

破解楷書筆法的目的，在於清晰傳達學習楷書的正確方法，相信本書的內容，會讓所有學過、沒有學過書法的人都有所收穫——書法的學習，不只是感性的領悟，更必須要有可以精密分析的方法。

沒有可以精密分析的方法、沒有可以「按表操課」的方法，學習書法很容易陷入「形容詞的迷團」當中——老師說感覺、學生憑猜測，其結果，當然就是大家各有喜好、難分是非對錯了。

然而，我也必須再次強調，不管本書寫得多麼仔細，讀者朋友最好不要拿本書自學書法，因為書法有許多方法、訣竅，必須是在老師和學生的互動中才能傳達與完成，有許多非常細微的動作，是必須經過反覆說明和建立觀念才能體會到的，並非從本書的文字敘述以及筆法照片就能「完全」理解。

本書是學習楷書最好的參考，處處都是訣竅與秘訣，不管讀者是從初學到專家，我自信本書都提供了大量可以參考、學習的方法。

可是，我還是要對所有有興趣的學習書法的朋友們再次強調，如果你真的想學書法，那麼就一定要去找一位好老師，千萬不要買了這本書，就以為可以閉門造車、學好書法，那是不可能的事。

三、承先啟後的〈九成宮〉

至於為什麼我要用破解〈九成宮〉來解密楷書筆法，最重要的原因，還是在於

歐陽詢的〈九成宮〉是中國書法史上最偉大的楷書經典。歐陽詢在楷書上的影響，或許比不上顏真卿與柳公權，但歐陽詢的楷書成就，絕對比顏、柳兩位高明太多。

嚴格講起來，顏真卿與柳公權的楷書雖然有很大的特色，但也有重大的缺點，尤其是刻意強調收筆形式的「做工」，固然增加了他們楷書風格的特色，但也同時嚴重傷害了寫字筆法的自然、靈動與流暢。

選擇歐陽詢〈九成宮〉作為破解楷書技法的目標，主要原因是：

一、〈九成宮〉在楷書上的成就有「極則」之譽，意思是，〈九成宮〉是楷書的最高典範。

二、〈九成宮〉具有承先啟後的意義，〈九成宮〉繼承了魏晉以來的書法發展，開啟了顏真卿、柳公權的風格，學習〈九成宮〉，可以同時了解、掌握魏晉南北朝的書法，也可以延伸到顏、柳的技法。

三、〈九成宮〉的楷書技法最自然，雖然〈九成宮〉有一些筆法相當高深，但基本上沒有顏、柳那種造作的筆法和結構。

四、〈九成宮〉的結構最嚴謹，而且富於變化。和〈九成宮〉比較起來，顏、柳的楷書單調而程式化，很容易寫俗，〈九成宮〉的變化微妙，可以學到更多技法、體會更豐富的楷書內涵。

如果沒有學過書法，一開始就從顏真卿、柳公權下手，不可避免的，一定會學到一些不自然的書寫方式，對以後寫行書、草書都會有不好的影響。

簡單來說，〈九成宮〉總結了隋唐之前的書法脈絡，開啟了之後的書法發展，學習〈九成宮〉，得到的不只是一個帖子、一個名家的風格、技法而已，而是對〈九成宮〉前後的書法都能有所認識。對學習寫書法來說，〈九成宮〉的技法雖然高明，但卻沒有刻意、造作的方法，對以後向行草發展，不會造成障礙。

四、基本筆法不是初階技術

本書除了「基本筆法」的詳細示範和介紹，也開闢專門章節，說明這些「基本筆法」如何應用在字體之中。

音樂家阿鏜先生在他的書《阿鏜閒話》中談到「基本功」，也可以用來解釋我對教書法的體會。

這幾年教書法，比較大的感觸，就是常常有人把我說的「基本筆法」看成簡易的基礎功夫，因此常常對「初學」或「入門」的功夫掉以輕心。

「基本筆法」不是「基礎的筆法」，而是非常高深的技術。阿鏜先生教小提琴教了五十年，所以經驗非同小可，所以能夠很清楚的定義：「基本功為帶方法性、習慣性之常用技術。」這個定義真是清楚、明白，既解釋了基本功的重要性，也說明了「基本功絕非基礎功」。

寫字的筆法、結構，就是由「帶方法性、習慣性之常用技術」所構成的，一個人的基本功不好，就表示方法、習慣欠佳，如果沒有老師的正確引導，那麼不管如

何努力，都不可能寫出好字。

可惜，現在很多書法老師爲了怕學生流失，不是不斷地哄學生、稱讚學生有天分，而學生也往往也因此自鳴得意，最後自以爲是的不願意按部就班的學習，總以爲可以有捷徑、有秘訣，得以一步登天。

事實證明，正如阿鎧先生所說，不練基本功，到老一場空。

阿鎧先生後來來信，說：

日前教學生時，蹦出一句話，您可能會有同感：

「一流腦袋重視基本功，二流腦袋應付基本功，三流腦袋排斥基本功。」

可惜「琴功碎語」已印了出來，不然，應把這句話加上去。

阿鎧先生最新的領悟更爲深刻，更可印證於書法的教與學。

漢字書法的構成，就是這些十幾二十種「基本筆法」不斷重複、組合的結果，「基本筆法」如果寫得不好，那麼，同樣的錯誤就會不斷重複出現，一個錯誤的筆法或習慣不斷重複的結果，當然就是慘不忍睹。因此，千萬不能小看「基本筆法」。

尤其是初學者，總是急著學會寫很多字，一下子要練習很多字，這是不對的心態。

在我的書法班，第一期（最初三個月）通常只能學十一、二個字，目的就是要讓學生確實掌握基本筆法，筆法會了，漢字基本結構的原則懂了，之後的學習速度就會

加快很多，千把字的〈九成宮〉，兩年之內就可以掌握，寫出來的字，就可以很有書法的味道了。

五、養成正確筆順的寫字習慣

除了筆法，還有筆順的示範，這是所有從字帖學習書法的人最常常見到的困擾——不知道一個字的筆畫順序究竟應該如何。

書法的筆順，大部份其實和硬筆字是一樣的，但有某些字，尤於是從行書、隸書演化而來，結構、筆法和我們現代人習慣的字會有所差異，我特別把這些字找出來，逐一分解示範，對學習應該有很大的幫助。

比較值得注意的，是這種拆解筆順的示範，也一筆一畫交代了很多筆畫應該要有的質感。很多人在寫毛筆字的時候，因為筆畫之間的重疊，很容易忽略單一筆畫的力道要做到首尾毫不鬆懈的精神，常常在重疊筆畫的時候，不是忽略起筆，就是沒有注意收筆，從而養成許多書寫的壞習慣。筆順拆解，以一個筆畫、一個筆畫單獨書寫時，應該要有的形態完整呈現，大家應該要仔細體會，而不只是看筆畫的前後順序而已。

六、隨時驗證「漢字結構分析」

漢字結構分析是我自認對一般人、初學者了解書法之美的最大貢獻，我用一些

簡單的方法，歸納出漢字的結構秘密，讓所有人都可以具體看到書法的藝術之美究竟是如何構成的，而不再像以前的人談書法那樣，都只能是一些感性的、不知所云的，也糊裡糊塗的形容詞。

明白漢字的結構，在學習寫字上當然有絕對的幫助，許多書法老師最大的功能，就是在學生的作業上修改，這裡要長一點、那裡要彎一點，明白了漢字的結構原理，學生就可以很清楚一個字要如何寫才會好看，學習速度當然會加快很多，而不是等著老師一個字一個字的修正。

更重要的，有了漢字結構分析的能力，就可以在平常的生活之中，隨時隨地分析、研究漢字結構，去看展覽的時候，也可以驗證自己的眼光是不是比以前進步了。

「漢字結構分析」為漢字的藝術之美訂了一個古今皆然的標準，沒有任何主觀、感性的成份，是人人可以理解的方法，也是可以不斷驗證古今書法的標準，對書法的學習、欣賞，提供了準確的法則，在面對各種似是而非的書法理論時，自然有了一定的免疫力。

七、學習書法，不能只能學寫字的技術

最後，還是要再次提醒大家，學習書法，不能只能學寫字的技術。

寫字的手感嚴重影響學習的進度，而手感就依靠細微的筆法控制、精準調墨的功夫，從寫字之前的泡筆開始，到墨條種類、硯台種類、水分多少、多濃、紙的種類、

字體風格，毛筆大小、寫的字體大小，通通都有連帶關係，這些步驟雖然不是寫字的技術，但只要有一個環節不講究，就會造成諸多書法學習的困難和錯誤。這些不是寫字的關鍵性技術，通常是書法老師不太教的「不傳之秘」，在《如何寫書法》這本書中，都有詳細的介紹，請各位讀者自行參考。

第一章　最常見的錯誤筆法

最常見的，錯誤的筆法示意

書法，之所以成為書寫的藝術，在於中文字的筆法與結構，構成了藝術美感的必備條件。

漢字結構自秦朝小篆開始，即開始發展出合乎數學與幾何的視覺結構，到楷書形成的時候，漢字結構也就定形了。所以漢字的結構完全可以用數學的、幾何的方式去分析。

然而漢字的結構方式並未構成書寫藝術的充分條件，漢字還要加上書寫的筆法，才有了可以被稱為書寫藝術的充分理由。

因為結構只是數學的、幾何的構成，用毛筆把漢字寫出來的筆法，則表現了書寫的韻律、精神和美感，這才是書法之所以能夠成為藝術的必要條件。

所以談書法、學習書法，以及欣賞書法，都不能離開「筆法」。然而，筆法這個名詞幾乎人人會說，但究竟什麼是筆法？

筆法至少有二層意義：一、使用毛筆的方法；二、名家字體的特殊用筆方法。

書法是用毛筆寫出來的，而毛筆是一種非常特殊的書寫工具，需要一定的訓練才能控制自如，所以使用毛筆的方法非常重要，筆法的第一層意義，也就是使用毛筆寫字的方法、技術，具有普遍性的意義，和毛筆的物理性質相關，古今都是一樣的。

筆法的第二層意義，是名家特殊的寫字習慣、方法。同樣一枝毛筆，可以寫出不同的風格、字體，不但篆、隸、行、草、楷各有面貌，名家風格也差異很大，之所以造成這樣的結果，就是因為使用毛筆的技術不同。

學習書法，必然要從臨摹名家的書法開始入手，要學習的內容，至少包括：

一、使用毛筆的方法

二、名家的筆法

三、名家字體的結構

而大多數人重視的是字的結構，因為牽涉寫出來的字好不好看，所以大都注意字的結構如何表現。

然而如果不明白書寫的技法，就很容易變成「畫字」──以「一」字為例，正確寫書法的方式，是一筆而成，而錯誤的方式，是用毛筆把字的輪廓「畫」出來。正確的方法，是寫字，而錯誤的方法，就是「畫字、描字」。

長期錯誤的「筆法示意圖」

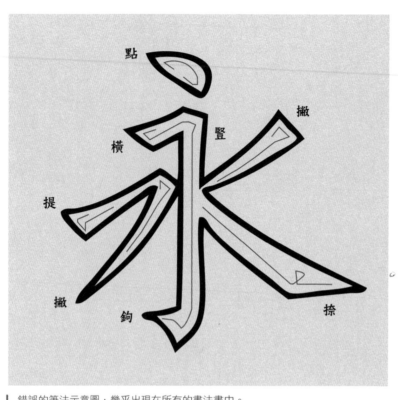

點　豎　撇

橫

提

撇　鉤　捺

錯誤的筆法示意圖，幾乎出現在所有的書法書中。

造成畫字的原因很多，而最主要的原因，是歷來對毛筆運筆過程的示意方式，很容易讓人產生誤解。

古人限於記錄科技的缺乏，沒有照相、錄影等技術，所以只能用畫圖的方式去說明筆法的運行方式。

例如，以上的示意圖，以筆畫內的虛線示意毛筆的運行過程，這是最常見的筆法示意方式。

即使到了今天，這樣的筆法示意圖依然到處可見，而且幾乎充斥在每一本書法學習書中。

然而以上的方法，卻是錯的。

上圖的毛筆運行示意，起筆的地方，毛筆都是先逆向（筆畫的方向）而行，即是所謂的「藏鋒」。

為了產生這種碑刻「圓頭」式的筆畫，只能用藏鋒。

很多人初學書法，都是從「永字八法」開始，「永字八法」的第一筆就是「點」，而「點」是前尖後圓的，藏鋒的話，如何尖得起來？用藏鋒寫尖點，那是違反物理現象的事，於是，很多人初學書法，按「筆法示意圖」去寫，一下筆，必然一塌糊塗、慘不忍睹。就我所知，很多人就是這樣放棄書法。

藏鋒是古來初學楷書常常被強調「一定要學」的技法，相信很多人都有這個經驗，小時候學書法，老師第一個教的，就是要你藏鋒，然而，這樣的要求是對的嗎？

楷書「一定要」藏鋒的錯誤，最早來自篆隸字體的需要，而後來自顏真卿、柳公權書法的流行。

顏真卿、柳公權是初學楷書最常用的入門字體，以前沒有印刷術，也看不到顏真卿、柳公權的真跡，所以只能依靠碑拓本，碑拓本無法表現實際書寫的筆法，加上刻、拓、裱諸多過程所產生的誤差，起筆、收筆

▌最常見的畫字法

的地方，都很容易出現「圓頭」式的筆畫，古人學書法不可能用名家真蹟為範本，只能靠碑拓，而碑拓的顏真卿、柳公權的楷書起筆常常是「圓頭」的，為了產生這種「圓頭」式的筆畫，只能用藏鋒。

除了起筆藏鋒，收筆也是一大問題。常見的筆法示意圖，在收筆的地方都是畫毛筆順時針繞行一圈，這也是錯的。

毛筆的起筆、收筆處通常比筆畫中間的線條粗一些，起筆的地方有一個「節」，收筆的地方，也有一個「節」，而為了製造收筆的樣子，不明白筆法的人，就用畫的方式，把收筆的形狀畫出來，而這樣的方法，在各種筆法示意圖也經常見到（如左圖）。

正確的寫字方式，收筆的節，也是一筆而成的，而不是畫輪廓畫出來的。

對沒有學過書法的人，可能沒有辦法判斷畫字和寫字所呈現的效果，但稍微熟悉書法的人，都可以輕易判斷出畫字的缺點。

畫字是非常不自然的寫字方式，也降低寫字的效率，更沒有辦法進到行書的筆法，因為行書的筆畫之間是互相連貫的，前一筆的收筆，要帶到下一筆的起筆，筆畫的映帶、相連非常重要，如果用畫字的方法，就不可能產生行書的流暢筆法。

古人因為沒有機會看到太多名家書法的真跡，所以很多寫書法的觀念都以訛傳訛，結果衍生出許多錯誤的寫字方法。

判斷書法觀念、技法是否正確，最簡單、最清楚、最沒有爭議的方法，就是檢驗古人親筆書寫的經典名作。

很多書法觀念因為各家說法不同，初學者很難判斷誰是誰非，這個老師和那個老師的講法如果不一樣，你要聽誰的？

我們學習書法，是以古人的經典作品為標準，這也意謂著經典作品所呈現出來的方法、技術、觀念，就是我們要學習的標準方法。因此，任何書法觀念、主張，不管它流行多久，多廣泛，也不管是誰說的，都應該在經典作品的標準中被檢驗對錯。

現在照相印刷發達，我們能以非常便宜的價格買到，以往只有王公貴族、大收藏家才可能看到的書法真跡，因此現代人要從這些書法真跡，學到比古人更了解書法的正確觀念和知識。

從以下書法名蹟書帖中，我們可以很清楚的看到，除了顏真卿，幾乎所有人的楷書起筆都不藏鋒。而即使顏真卿自己，起筆藏鋒也是不常用的筆法。

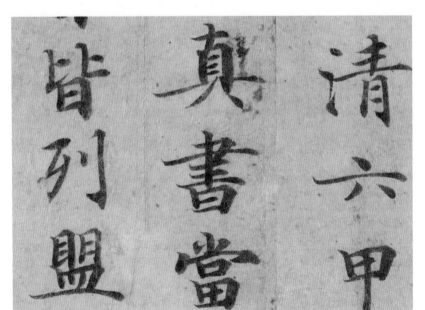

鍾紹京〈靈飛經〉

勅國儲為天下之本師
導乃元良之教將以
本固必由教先非求中
賢何以審諭光祿大
夫行吏部尚書充禮
儀使上柱國魯郡開
國公顏真卿立德
踐行當四科之首錄

顏真卿〈告身〉

歐陽詢〈行書千字文〉、鍾紹京〈靈飛經〉、趙孟頫〈重修三門記〉、王羲之〈蘭亭序〉（馮承素摹本），這些墨跡本都是非常經典的書法，代表了這些書法家們的最高成就，因此，用這些書法名作來檢驗書寫方法，絕對是可以作為標準的方法，而不會像古人那樣，純粹在史料文獻的文字上下功夫、爭對錯，有了墨跡本作為參考，是非對錯就可以清清楚楚判斷出來。

在這些經典書法名作中，除了起筆不藏鋒，還透露了一個被人們長期忽視的重要筆法，就是橫畫收筆的時候要「往上收筆」。然而，在一般的示意圖裡，楷書橫畫一律是順時針方向畫出收筆形狀，但仔細觀察古人經典名作，可以發現橫畫一律是「往上收筆」。

往上收筆的原因，是因為往上收筆才能把毛筆的筆鋒收束起來，使之恢復圓錐形的狀態，這樣才可能一筆接一筆的寫下去。

在我學習書法的過程中，從來沒有人告訴我，橫畫的收筆要往上收筆，一般總是往下頓，「做出」橫畫的節形，達到橫畫前後兩端粗、中間細的形狀。

這種收筆的方式，在顏真卿、柳公權的楷書碑本字帖中，的確是很明顯的特色，但如果觀察其他書法家的墨跡，甚至是顏真卿、柳公權的墨跡，也會很快發現，橫畫收筆往下頓的方法並不一定是必然的。

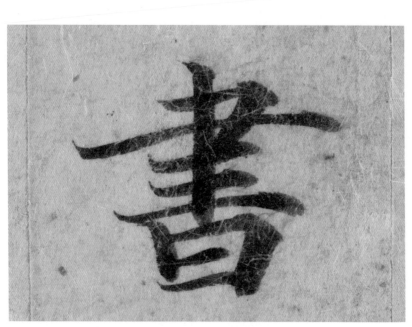

仔細觀察古人經典名作，可以發現橫畫一律是「往上收筆」。

天地闢闔運乎鴻

而乹坤為之戶曰

出入經乎黃道而

酉為之門是故建

趙孟頫〈重修三門記〉

事實上，在絕大多數的書法經典中，橫畫收筆往下頓的情形不多，只有宋徽宗的瘦金體，橫畫必然強調收筆的頓，其他的書法家並沒有一定橫畫收筆往下頓。

橫畫收筆往下頓最主要的特色，當然是製造出橫畫收筆的突節形狀，但這樣的筆法在一筆一畫書寫的楷書中還可以，在行書中就會造成筆畫間行氣的中斷，而無法寫出筆意相連，一筆而成。所以，即使是宋徽宗，受到橫畫結筆多一個頓的寫法，行書運筆變得不自然，因而他的行書就寫得並不出色。

很多人寫書法，常常寫一筆沾一次墨，因為毛筆筆鋒在寫的時候歪掉了，所以只能再沾墨、調整筆鋒後才能再寫，這是因為收筆不好造成的。

正確的書寫，寫完一筆後，筆鋒還是可以恢復相當完美的圓錐形，可以繼續書寫下去。而為了達到這個目的，即在收筆的時候往上收筆，而不是往右下順時針打圈收筆。

避免「筆法示意圖」的誤導

長期以來，作為書法筆法入門解說的「筆法示意圖」就是存在著上述所說的重大錯誤，而且幾乎很難更改。

因此要在這裡特別提醒讀者，「筆法示意圖」只能是一個參考，而不是真正正確的筆法，真正正確的筆法示範，必須親自看到老師的現場示範，老師也必須反覆的說明，學生更必須不斷的練習，或許經過數千次的練習之後，才能真正了解什麼是正確的筆法。

第二章　楷書基本筆法

楷書基本筆法

楷書從東漢的隸書，歷經魏晉南北朝，一直到唐朝，大約經過了五百年，經歷、融合了隸書、行書、草書、魏碑的風格，才完成漢字字體的演化。

從隸書到楷書，除了字體形狀的改變，最重要的演進，就是使用毛筆的方法產生了革命性的變化。

隸書的特色，承襲篆書的筆法，橫畫都是水平的方向，而楷書的橫畫則向右上斜出15度。這個向右上斜出的角度，是使用毛筆的方法改變所造成的。而為什麼產生這樣的改變？我認為是因為行草字體的普遍應用，改變了當時的用筆習慣。

總之，我們從現在已經定型的楷書字體，可以分析出用筆的特色相當明顯。

楷書的橫畫有一個起筆的角度，一般為向右下斜45度，這是人右手執筆、在桌子上寫字最自然的角度，任何人右手執筆，向桌上紙張自然下筆，必然出現45度的斜角。

這個45度的斜角，使得水平的筆畫不容易寫，而向右上推出卻是毛筆最適合用力的角度，也是自然的動作。

鍾繇是東漢末年的大書法家，他的書法已經略具楷書的雛形，但結構仍然扁平、運筆角度仍然有很明顯的隸書特色，是隸書向楷書發展的過渡典型。鍾繇的傳世名作〈宣示帖〉，是王羲之臨摹的版本，王羲之早期的書法如〈姨母帖〉，有很明顯的隸書的特色，但除此之外，王羲之其他的作品就已經沒有隸書的影響，完全是現在我們常用、常見的行書筆法和結構。

王羲之初學書法，必然也受到隸書的影響，因為鍾繇帶有隸書筆意的書法是當時的名品，有很多人學

習，所以受到隸書的影響是必然的，然而王羲之時期應用最廣的字體，包括當時的帝王將相所擅長的書體，都是行草，所以王羲之中年以後的書法就完全以行草為主，不僅名動當時，也為後世所景仰。

值得注意的，是王羲之後來的行草字體，用筆和結構都幾乎已經沒有隸書的影子，當然也完全沒有什麼起筆藏鋒的規矩，無論在〈蘭亭序〉或唐人臨摹的各種墨跡本中，都可以看到王羲之用筆的方法。而這些行草的用筆方法，必然進一步被楷書吸收，因此瞭解以上書法的演變流傳，才能真正理解歷史上人們使用毛筆的方法是隨著時代變化的，而不是一味停留在篆隸的階段。

以下，開始詳細說明各種基礎筆法。

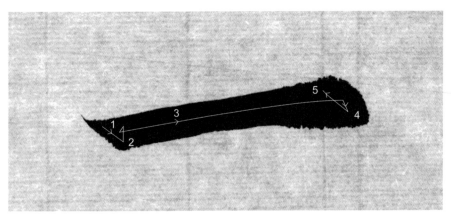

1 起筆、2 提筆、3 運筆、4 停筆、5 向上收筆

橫畫筆法

楷書是和行草字體一起發展的，完成的時間最晚，因此楷書筆法受到行草的影響非常明顯，其中最大的特色，就是向右下下筆，橫畫向右上斜15度。向右下下筆，意謂起筆不需要藏鋒，橫畫向右上斜15度，意謂要用「推」的力道寫出筆畫。

理論上來說，任何筆畫的完成，都要包含五個動作：

一個筆畫，五個動作

1. **起筆**：向右下45度輕點，這是所有筆畫起筆的基本模式。

2. **提筆**：在起筆之後，毛筆

向筆尖的方向提起來，但不能離開紙面，這是為了下一個動作「轉筆」作準備。

3.**轉筆**：轉筆很容易產生誤會，讓人以為一定要轉動毛筆，其實轉筆有二層意思，一是真正轉動毛筆，二是改變毛筆用力的方向，在大部份的情形下，都是只有轉動毛筆的筆尖方向（極微小的動作），而後改變用力的方向。轉筆是書寫技術中最不容易領略的技術，因為毛筆沾墨後看不到筆鋒的轉動，所以必須仔細感受毛筆在手中、紙面上的運動方式。

4.**運筆**：毛筆在筆畫中運行的過程。

5.**收筆**：收筆的情形非常複雜，必須配合筆畫的種類、形狀、位置才能說明清楚。

以上五個步驟，其中起筆、提筆、轉筆是在同一點上完成的。

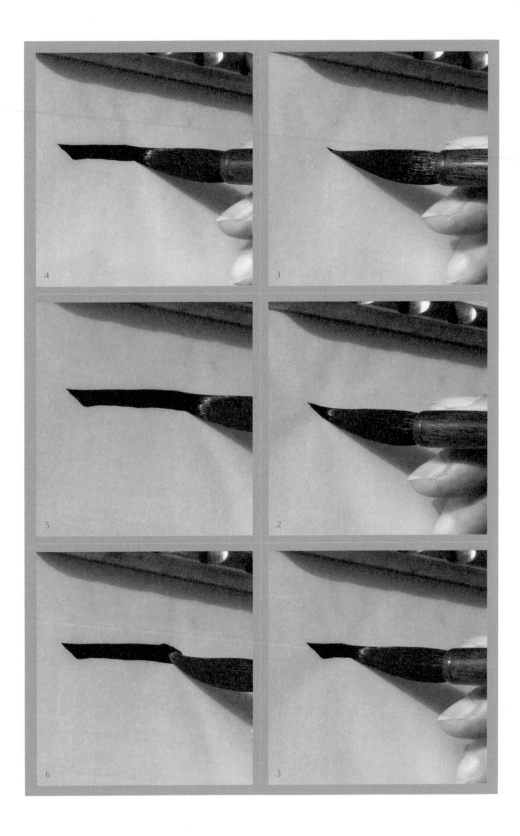

起筆、提筆、轉筆在同一點上完成

起筆、提筆、轉筆三個動作在同一點上完成，對初學書法的人來說，最不容易體會，甚至有許多人學了多年書法，依然無法理解，甚至完全不能明白「起筆、提筆、轉筆在同一點上完成」究竟是怎麼一回事。

在「仁」字起筆的右撇，最容易理解「起筆、提筆、轉筆是在同一點上完成的」。

圖中的號碼，表示 1 起筆、2 提筆、3 轉筆、4 運筆、5 收筆。其中 1. 起筆、2. 提筆的方法和前面的橫畫是一樣的。

起筆：向右下45度輕點，這是所有筆畫起筆的基本模式。

提筆：在起筆之後，毛筆向筆尖的方向提起來，但不能離開紙面，這是為了下一個動作「轉筆」作準備。

轉筆：撇的轉筆比橫畫更清楚，因為筆毛幾乎要從右下45度轉左下45度，總共轉90度。毛筆筆尖要轉到與筆畫呈反方向以後，才開始移動毛筆運行筆畫。

以上三個動作，如果沒有老師詳細示範、說明，學生不可能在短時間體會、了解，一般來說，非得累積數年功夫，而後才能在已經相當熟悉毛筆和掌握力道的情形下忽然寫出來，也才能夠理解這個筆法究竟是怎麼回事，這種情形，可以說是一般學習書法的「悟道」過程，可以有這種體會的人，在當下必然覺得狂喜。

但更有可能是一輩子都不能理解「下筆、提筆、轉筆」這個筆法，因為這些動作、筆法實在是太細微了，如果沒有非常細膩的心思和有心追求正確筆法的強烈意志，其實是很容易忽略或放棄的。這種情形，一般來說，可以稱之為「沒有悟性」、「沒有天份」，其實真正的原因，是老師沒有教。如果不能了解掌握這個「下筆、提筆、轉筆」的方法，要想學會正確用毛筆寫字，坦白說，幾乎是不可能的事。

毛筆雖然是古老的書寫工具，但卻是功能最強大，表現能力最廣泛的書寫工具，光是表現線條的粗細，可以達到千倍以上的差異，如果加上筆畫形狀、力道種種因素，使用毛筆的方法可以說千變萬化，因而也極為困難。

再加上，沾了墨汁以後，筆毛是黑色的，在寫字的過程中，即使是寫字的人自己也看不到毛筆運動時的筆毛變化，所以古人說學習書法要靠心去體會，要有很高的悟性，真正的原因，就在於毛筆在寫字過程

中的運動方式很難描繪形容，而更多人寫書法也不太明白這些道理，因此學不好書法，也就不難理解了。

不能明白毛筆的運動原理，想要寫好書法，的確不可能。在這種情形下，要把書法筆畫形狀表現出來的唯一可能，就是畫字，把字的形狀畫出來，現代人如此，古人也是如此。

然而，我們現在有機會用正確的方法，直接追索古代書法大師的不傳之秘，當然就值得花點心思，去弄懂寫書法的正確方法。

寫字一定是一筆而成

以上說明的，是橫畫的基本筆法和形狀，在實際應用上，橫畫會有許許多多的變化，這些變化使得橫畫不再只是簡單的橫畫，而有了各式各樣的表現和姿態。

例如中間略細、向下略彎的筆法，會使橫畫看起來很漂亮，很有造型，很多人開始寫書法，追求的就是這種美麗的造型。

這是可以理解的，但卻也同時存在了許多陷阱。中間略細、向下略彎的橫畫筆法，如果不是熟悉橫畫的基本運筆方式，就很容易寫得太彎、太滑溜，最後的收筆也無法順利收鋒，而只能靠畫字的方式把收筆的形狀畫出來。

「筆法示意圖」的危險，就是很容易造成這種畫字的情形。

而學寫書法的困難，也正是在於在橫畫這樣看似簡單的筆畫當中，其實包含了繁複的「起、提、轉、運、收」五個動作，這五個動作是前後帶動的，有力道大小的變化，也有速度快慢的變化，而且一定是一筆而成的，不是用筆尖去把筆畫形狀畫出來的。

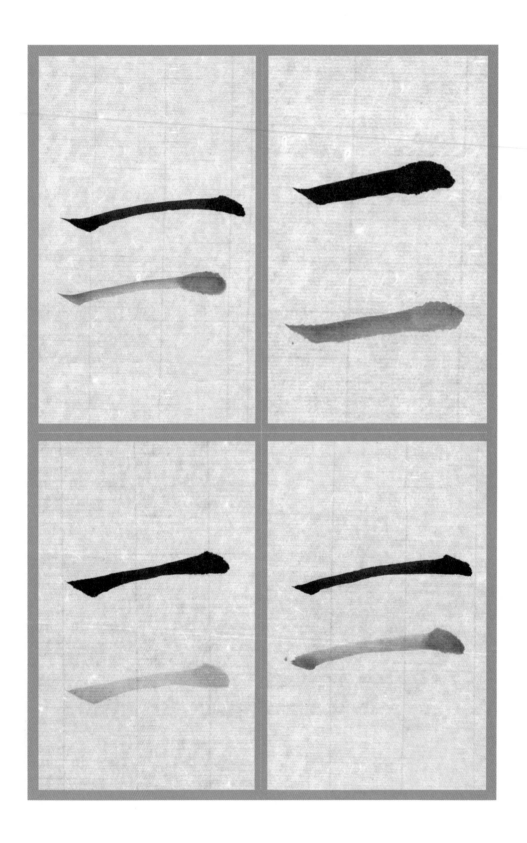

横畫的變形

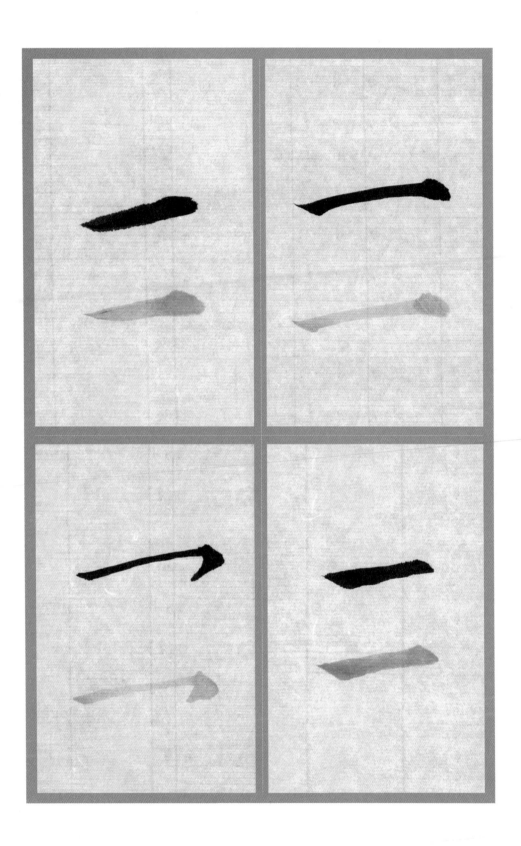

大部份人初學書法，必然在寫橫畫時有很大的挫折，而且一定會問，要多久才學會這樣的橫畫寫法？

正確橫畫寫法的掌握，至少要有數千次以上的練習，要寫得好，數十萬次的練習也都可能不夠。事實上，很多號稱寫了十幾二十年書法的人，這個「一筆而成」的橫畫對他們來說，也可能是永遠想像不到的絕技。

真有這麼困難嗎？是有這麼困難，但如果方法對了，其實也不難。很多人之所以寫不好，主要的原因，是傳統的筆法示意的方式，沒有辦法完整表達筆法的運用，而且會產生錯誤的方法──也就是畫字，畫字是很容易的，但也是很嚴重的，因為一旦養成畫字的習慣以後，就很難明白正確使用毛筆的方式，不能正確使用毛筆這個書寫工具，要把書法寫好，根本不可能。

所以學書法的第一個關卡，就是這種一筆而成的寫法之中，包含了「起、提、轉、運、收」五個動作的訣竅，以及其中粗細、大小、快慢的變化組合。

這當然是很困難的，可是只要靜下心來，仔細體會思考辨別，沒有人學不會的，而且一旦會了以後，就不會忘記，所以即使辛苦一些，學會以後的成果是非常重要的書寫體會，因此努力必然是值得的。

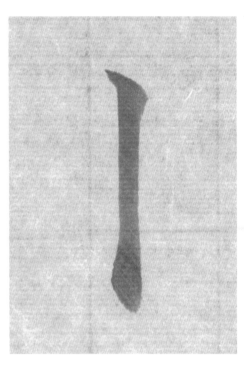 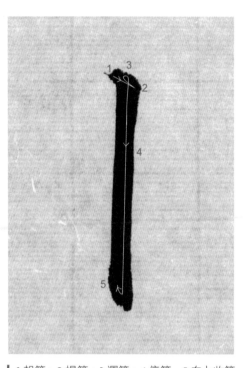

1 起筆、2 提筆、3 運筆、4 停筆、5 向上收筆

橫畫和直畫是書法應用最多的筆法，直畫由於運動的方向不容易掌握，所以非常困難。

總體來說，直畫的運筆方式，依然是：起筆、提筆、轉筆、運筆、最後收筆。

起筆、提筆的方式和橫畫一樣，轉筆則只要輕輕一轉，從向右下的45度，轉直垂直向下，就完成轉筆的動作，而後才開始移動毛筆，進行「運筆」部份的動作。

運筆之後就是收筆，直畫收筆有許多方式，基本形態有三種：

一、筆畫力道漸收、尖細出鋒、毛筆離開紙張，形成圓錐式的筆畫。

二、收筆簡單停頓，形成鈍圓形收筆。

三、收筆時筆鋒向左上「上頂收筆」，形成一個形狀特殊的節點。

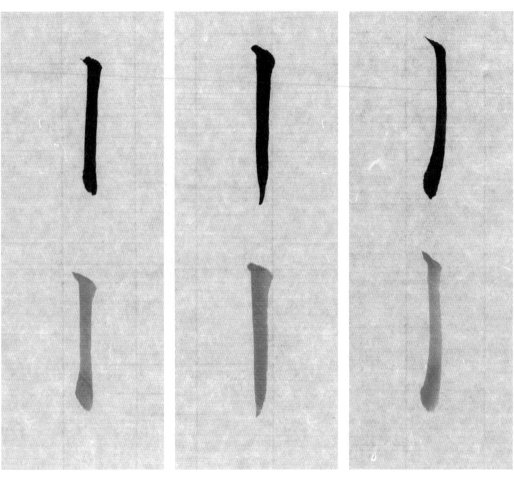

直畫的各種變形

以上三種直畫的收筆方式，運用的筆畫位置各自不同，要仔細觀察字帖的寫法，記住收筆的差異，這樣才能真正掌握直畫的筆法。

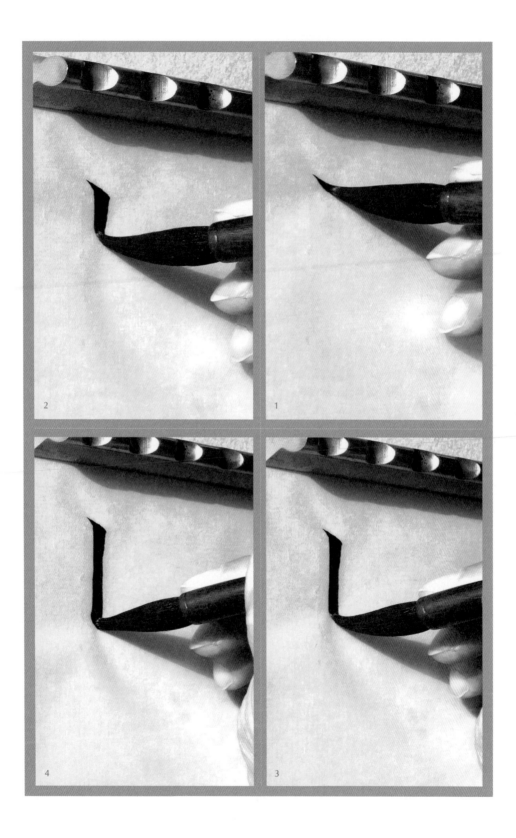

如何把直畫寫直？

直畫最難的就是運筆不容易直，即使是有相當功力的人，也不容易把直畫寫得筆直、挺拔。

要把直畫寫得筆直的秘訣，就在「運力」的方式。

用毛筆寫字，同時要控制兩股不同方向的力量：一是毛筆往下壓，也就是毛筆和紙張接觸的力量，主要表現出粗細、大小、形狀，而另一個力道，是控制毛筆移動方向的力量，表現出方向、大小和快慢速度。

寫字的時候，移動毛筆的力量是要用「推」的，但大部份的人都不明白什麼叫做「推」，結果寫出來的筆畫就不容易控制。

「推」是指握筆的位置（施力點），要在毛筆和紙張接觸點的後面，這樣才能形成推動筆毛向前運動的寫字方式。

很多人寫字不重視寫字的姿勢，也不注意毛筆究竟是如何在紙張上運動的，所以常常筆桿向身體方向傾斜，這樣寫字的結果，是運用力道的方法錯誤，不管如何都不可能寫出對的筆畫。

如果筆桿向身體方向傾斜，寫直畫的時候，運力的方式就變成拉，用拉的方式寫字，筆畫通常軟弱無力，也不容易控制筆畫的方向和力道的一致性，直畫寫得歪歪扭扭也就理所當然的了。

古人對書法、筆法的形容常常很不容易理解，但方法得當的話，對寫書法技術的掌握也可以有很大的幫助。

例如古人說「橫如千里陣雲」，意思是用筆、用力要綿延長遠，在長的橫、直筆畫表現中，這種力道的綿延不斷尤其重要，而其訣竅，就是不斷累積的「推進」的力量，這正是把筆畫寫直非常重要的方法。

書法的點，雖然只是一點，但因為毛筆寫出來的點有大小、形狀，所以它其實不是一點，至少不是隨隨便便拿毛筆往紙上一戳就算了事。

仔細分析，點至少要包含四個動作：

1.向45度方向起筆輕點下去，這和所有筆畫的起筆方式完全相同。

2.保持起筆的力道，將筆尖往右下四十五度的方向拉。

3.再保持力道，將筆毛往身體方向垂直下拉。

4.最後往右上上頂（往下筆的反方向）收筆。

用以上的方法，就可以用寫的方式，寫出似側面的水珠狀點畫。注意這個造形完美的點是寫出來的，而不是用畫輪廓方式將形狀畫出來。

「點」是書法基本筆法中非常重要的一個筆畫，同時點也有很多方向的點、很多形狀的點，充滿各式各樣的變化，也讓書法的藝術之美產生非常繁複的效果，關於點的寫法，初學者應該先熟悉一種基本的形狀，徹底了解、把握在一點之內的種種力道、方向變化，而不是隨便一點就了事。

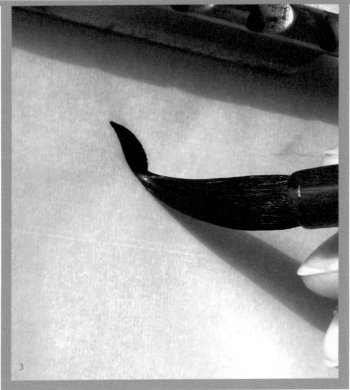

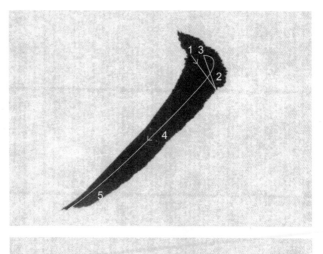

1 起筆、2 提筆、3 轉筆向左下
4 左下運筆,力道漸收、5 停筆(收筆)

撇:這個筆畫呈微彎,如「犀象之斷牙」,當然撇的筆畫也有無彎的撇。

四十五度下筆、起筆、提筆、轉筆,往左下角推,慢慢收筆,與紙接觸面的力道不可快速收筆,也就是說這個筆畫的筆尖是尖的,一定要注意停的力道,當筆鋒要離開紙面的那一剎那,要有停止一瞬間的動作,筆鋒不要沒有停就離開紙面「飛」出去。

停的力道就像將一顆球丟到空中,上升的力道結束、下降的力道還未下來的那一瞬間的力道。

有收筆,就會在筆尖處看見如微小露珠狀的積墨,這個積墨的現象有時正面看不出來,但從紙張的反面,就可以檢查出有沒有停筆,有停筆(力道回收)的動作,就會有積墨。

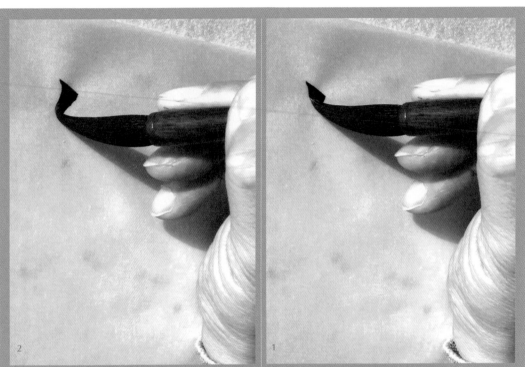

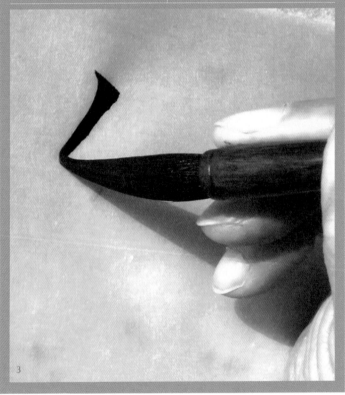

書法力道的祕密

書法之所以成為書寫藝術的三大元素是，筆畫、結構、力道。其中力道的運用與變化最難理解、體會。

千百年來，關於書法力道的運用，最著名的應該就是「無往不復、無垂不縮（收）」這個說法。

「無往不復、無垂不縮」確實是書法力道使用的一大祕訣，其基本的意義，就是書法寫字的力道都是要回收的。但什麼是「力道的回收」卻很不容易理解。

最簡單的解釋，「力道的回收」就是書法的每一個筆畫的最後，它的力道是必須收回來的，而不是飛出去。「力道的回收」的意義有兩個，一是讓筆畫的形狀不至於過度尖銳，二是力道回收的時候，可以把毛筆的筆鋒收束回來，使之接近起筆的圓錐形狀態，可以很順利的接著下一筆的筆畫繼續書寫。

了解「力道的回收」最好的筆畫，就是最常用的右撇，很多人寫撇的時候，筆畫最後是飛出去的，力道完全沒有回收。而有的人則故意的在筆畫的最後，「做一個回鋒的動作」，表面上看似力道回收，事實上只是畫一個樣子而已。

「力道的回收」非常精微，它的動作，就是在筆畫最後（最尖的位置），在毛筆離開紙面的時候，同時向下一個筆畫的方向回鋒。這個回鋒的時間是在剎那之間完成的，力道非常輕微，微小到幾乎讓人感受不到。

但就是這個微小的動作，讓再怎麼尖銳的筆畫都有了渾厚的感覺，而且可以把筆勢帶到下一筆的起筆方向和位置，完成一筆接一筆的書寫。當然，在極少數的筆畫當中，也有不收鋒、力道不回收的，但這樣的筆畫通常只在行草的長垂畫上出現，楷書是幾乎沒有的。所謂的「懸針」、「垂露」也都是力量含蓄回收的，其書寫的訣竅，和右撇完全一樣。

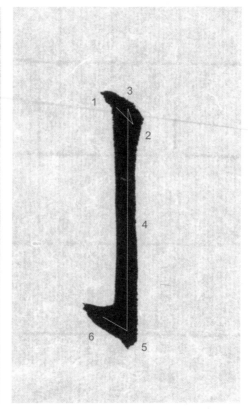

1 起筆、2 提筆、3 轉筆向下、4 垂直運筆
5 停筆、6 筆鋒上推反勾

「勾」的筆畫相當困難，主要是牽涉到了毛筆運筆方向的反折。

直畫勾的寫法是：起筆、提筆、轉筆、運筆，到了要寫勾的定點，必須將整枝毛筆筆毛在原點往上推，推到筆毛與筆畫呈反方向後，再勾上去、逐漸收筆。

直畫勾

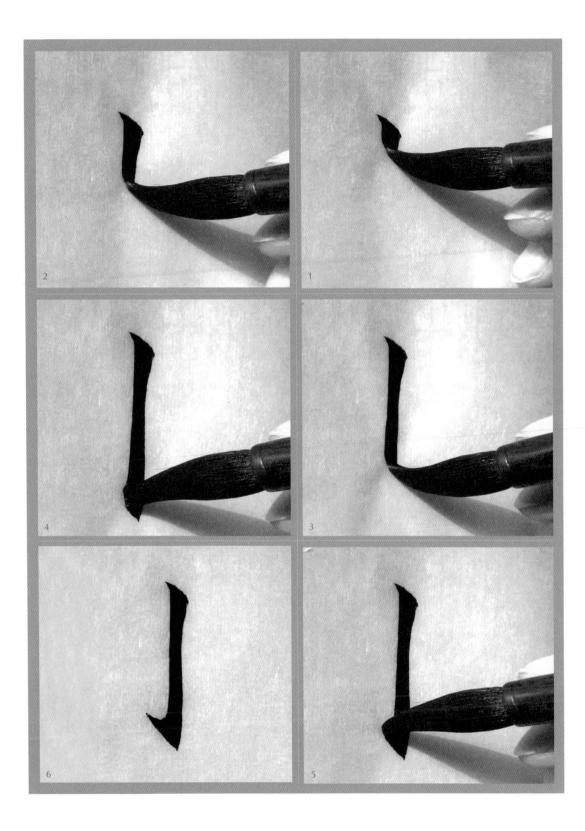

其中的關鍵性技術是「將整枝毛筆筆毛在原點往上推」，很多人不明白這個方法，於是用畫字的方式，把勾的形狀，分成好幾筆勾出來。這種情形，在顏真卿、柳公權字體的學習中，最容易看到。

這種畫字的方法一旦變成習慣，書法的進步大概也就到頭了，因為這種方法不可能向行書、草書這些更高明的技術推進。

仔細觀察本書的示範，要理解「將整枝毛筆筆毛在原點往上推」其實並不是那麼困難，但許多人往往寧願選擇簡單的畫形狀的方式，而不願意多花一點時間去學習正確的方法，這種學習的態度，也就成為阻礙進步最主要的原因。

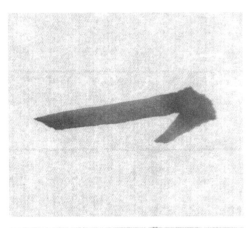
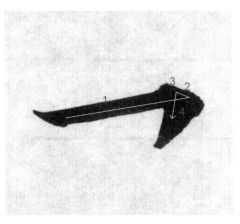
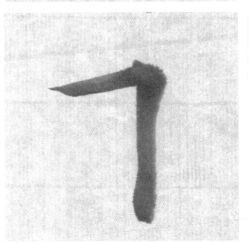
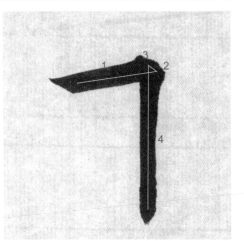

右肩

1 橫畫運筆至筆畫尾端、2 提筆、3 轉筆轉向
左下或直下、4 運筆

右肩：是指橫畫接直畫的筆畫。重點在橫畫接直畫時要提筆。

橫畫一樣起筆、提筆、轉筆、運筆，到橫畫收筆處提筆壓下來轉筆、運筆，再收筆。所有筆畫的動作都是連貫的。

「右肩」事實上就是兩種筆畫的連續書寫，從方法上來說，毛筆要在橫畫轉直畫的地方，或轉或折。

轉，是轉動筆桿或筆鋒，毛筆的移動是弧形的、圓滑的；折，是改變筆毛的方向，橫直筆畫是重疊交錯的。總之，「右肩」是相當高級的筆法，如果寫得不對，那麼筆毛就沒有辦法保持中鋒的狀態，寫出來的字，就會顯得臃腫、無力、膚淺。

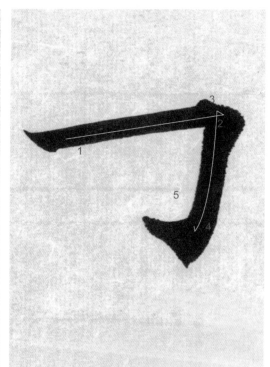

1 橫畫運筆至筆畫尾端、2 提筆、3 轉筆轉向左下
4 向左下運筆、5 停筆、筆鋒上推反勾

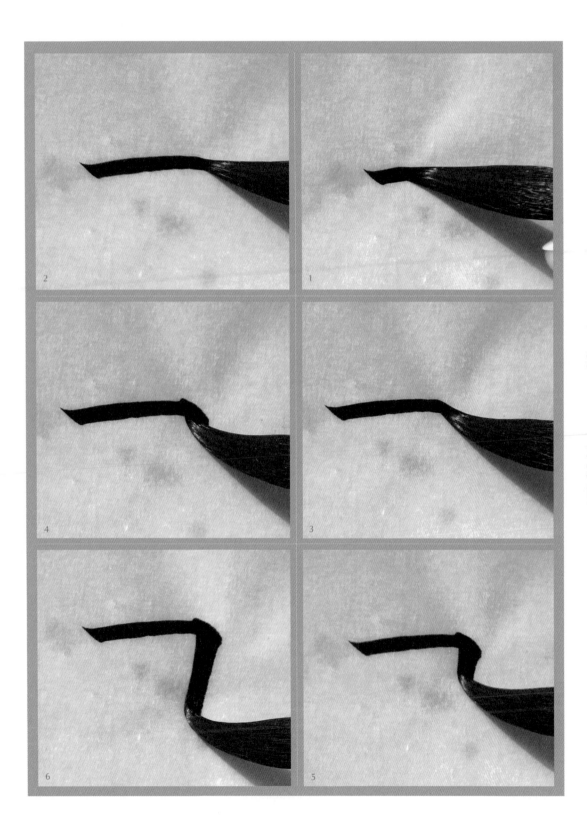

捺

1 逆向下筆、2 回鋒、3 轉筆、4 向右下運筆、5 停筆
6 向右平推，力道漸收，收筆

　　捺：「之」、「木」、「走」等字
的最後一筆。在起筆點上，將起筆、提
筆、轉筆三個動作一起完成後，往右下
方向運筆，運筆弧度向上微彎，往上彎
到轉折的地方停，保持力道，然後往右
平推出去，再將力道慢慢收起來。

　　捺是所有基本筆法中，最困難的筆
法之一。這個筆畫包含了許多細膩的動
作、微妙的角度變化，以及明顯的力道
大小呈現，還包括起筆畫進行方向的多次
變化，要寫好捺這個筆畫，一定要在對
毛筆的掌握有相當能力之後，才有辦法
寫得好。

　　即使在我的書法班，要寫到捺這個
筆畫，最快通常也是三個月以後的事。

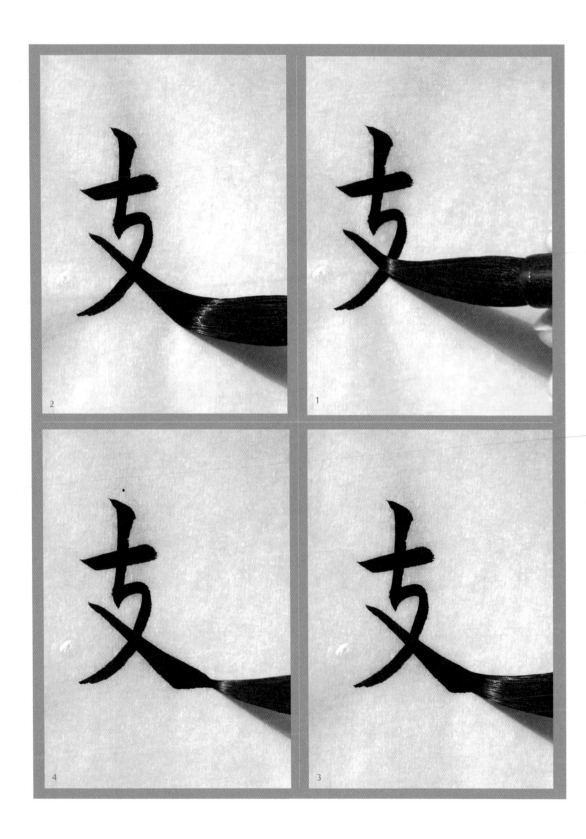

要花多久時間才能把捺的筆法寫好？

那麼，要花多久時間才能把捺的筆法寫好？

一般來說，學了捺的筆法以後，數百次練習一定是需要的，而且數百次還不見得可以掌握到要訣，也許數百次練習之中，有一兩次會寫到，此時就應該趕緊掌握時機，把剛剛領悟到的方法，多練習數十上百次，累積數千次的練習以後，應該可以逐漸掌握每一次都寫對。

「每一次都寫對」，是寫好書法的基本要求。

我說，每個字我都很滿意。

有一次，有朋友看了我寫的字之後，問我，「在這件作品中，你自己最滿意哪個字？」

這位朋友有點吃驚（可能覺得我太吹牛），於是縮小範圍，再指著其中的一個字，說：「那麼，這個字你自己最滿意什麼筆畫？」

我答說，每個筆畫我都很滿意。

這位朋友大概沒有想到我這麼「不謙虛」，所以愣在那裡，不知如何接話。

於是我仔細解釋給他聽，任何一件書法作品，都是千錘百鍊的結果，如果我不能對每個字都精準掌握，如果不能「保證」每個筆畫都完美成功，那麼如何保證寫出一件有很多字的書法作品？

如同一位鋼琴家，在彈奏任何複雜的曲子，也能夠把所有的音符都表現得恰如其分，很多音樂大師在演奏的時候都是背譜（不看樂譜演奏），他們這樣做的目的，當然不是在表演他們的記憶力有多好，而是只有在完全記憶的情形下，才可能把音樂演奏到出神入化的地步。

寫書法的最起碼的條件，最低的要求，就是熟練，如果字不熟練，筆法沒有辦法應用自如，哪裡可能寫得出好字呢？

很多書法家一個帖子練了幾十年，還是天天在練，為什麼要每天練字？難道是不熟悉、不熟練嗎？

一個有了相當經驗的書法家，他平常的練習，並不是在學習新的技術，而是在保持書寫能力的精準度，務必保證在寫任何作品的時候，都可以保持一定的水準，而如果沒有這種功力，怎麼稱得上書法家？

教書法，最怕學生在稍微練習以後就很疑惑的說：「為什麼我都不能寫得和老師一樣？」或者道出：「為什麼我都不能寫得和帖子一樣？」

很多人把書法看得太容易、太簡單了，總是以為學個數百小時以後就想要能掌握寫字的技術，或者就應該要學得會很多東西了。

當然不是這樣，即使寫了數百小時，都還未進入會寫書法的基本門檻呢！

要學會一個字帖的基本筆法，至少要一千小時以上的練習，才有可能掌握基本的技術，至於熟練技術，那就非得兩、三千小時以上不可。

沒有正確的觀念，就會產生錯誤的期待

沒有這種學習書法的正確觀念，對學習書法就很容易發生錯誤的期待，以為只要每個星期上一次課，聽聽老師講解示範和批改，就能學會書法？

沒有正確的觀念，就會產生錯誤的期待，等到發現學會寫書法沒想象中那麼容易時，當然也就很快放棄了。

對大部份的人來說，學習書法到了某一個程度，當老師說的、教的不再有新鮮感的時候，當自己的進步開始緩慢下來的時候，很容易就開始鬆懈、甚至放棄，最後一無所成。

然而，書法博大精深，沒有一輩子的追求，在任何時間點放棄或鬆懈，都必然是前功盡棄。

這個學習瓶頸能否突破，在於專家與業餘的分野。很多人其實不夠努力，但卻以「我又不是要當書法家」為藉口。

其實，能否突破瓶頸，通常不是能力高低的問題，而完全是「學習心態」是否正確。

在現代社會，花數千小時去學可能對學業、工作、名利沒有太大幫助的書法，是非常不容易做到的事，雖然我可以舉出數百個理由，說明學習書法的重要性，以及學會了書法的優勢，但對沒有正確學習態度的人來說，講得再多，也是白費唇舌。

學書法的態度與目的

現代人學書法最大的盲點，大概就是不知道為什麼要學書法。

一般人談到學書法，無非興趣、一個夢想、想要把字寫好、退休後的閒暇活動……等。然而，真正深究起原因來，大都還是不知道為什麼要學書法。所以，很多人所謂的「學書法」，其實只是學習寫字的技術，多增加一些書法的知識，如此而已，而且很容易就因各種理由放棄。

從一些半途而廢的例子可以得知，學習書法對他們來說，之所以半途而廢，根本原因在於沒有搞清楚自己為什麼要學書法，他們之所以學習書法，只是因為剛好有空、沒有別的事情可做、培養一點優雅的興趣，所以來學學書法修身養性。

這是現代人一般學習興趣與才藝的通病，除非是工作需要的技能，否則很少有人會想要把一項技藝學到專精。

因為專精需要長時間投入，所以要有目標，也要有成就，單純靠興趣是支撐不了多久的。

那麼問題是，現代人學書法，可以有什麼目標或成就呢？

「書法將來會有很大的發展」，這是我常常對學生說的話，可是，要在書法上得到成就或發展，首先要投入至少十年的努力。

但是，有多少人能夠投入十年，去追尋一個可能不見得會成功的夢想？

我的學生遍布社會各個階層，從一般家庭主婦到企業老闆都有，非常清楚而明顯地反映，每個人的職業身份和專業背景，都反應在他們的學習成果上。有些人懶散、得過且過的習性，均反應在其生活、工作

職務、待人處事，以及學習書法的態度上，幾乎沒有例外。反而，那些工作很忙碌、職務位階高的學生，在書法的學習上會比較有效率。是他們比較聰明嗎？不然，最主要是他們的學習態度正確、積極、努力。這個態度反應的，其實是一個人全面的身心狀態，而且可以說沒有例外。

因此書法學不好的人，通常在別的事情上也很難有成就。

有些學生來學書法，因為我們的要求，而改變了以往得過且過的個性，不敢說人生從黑白變彩色，但至少整個人的氣質、做事方法、思考邏輯、待人接物等方面都提升不少，這樣的結果，其實是可以預料的，只是學生必得先建立正確的學習觀念，並養成良好習慣，否則不可能會有這種效果。

書法其實就像一面照妖鏡，能夠輕易地將一個人的內在心理和生活習性映照得清清楚楚

平勾

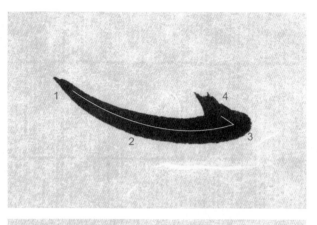

▎1 虛下筆、2 向右下轉水平運筆、3 停筆、4 筆鋒上推勾筆

平勾：「心」的最長一畫。45度虛下筆（尖尖的下筆），運筆時筆尖跟著走，筆往下壓，運筆方向先斜四十五度再往水平角度運筆，到達定點後再將筆毛整個推上去往上勾，收筆。

「平勾」的訣竅，是在筆畫的進行中，要把毛筆的筆尖一直往後移動，而不是筆鋒（筆尖的部份）不動，只是把毛筆往下壓。筆鋒必須一直移動到筆畫的末端，而後停止，筆毛整個往上推，像寫直勾那樣，等到筆毛的方向改變了，才開始移動毛筆筆鋒的位置，勾上去，並漸漸把力道收起來。

以上的動作，最困難的地方，在不能太慢，因為太慢的話，墨就會暈開來，同時也沒有足夠的力量向上翻筆反勾。

然而也不能太快，快就不能在有效的控制之內，不能有效的控制，就不能每次寫出來都是對的，就表示技術還不熟練。

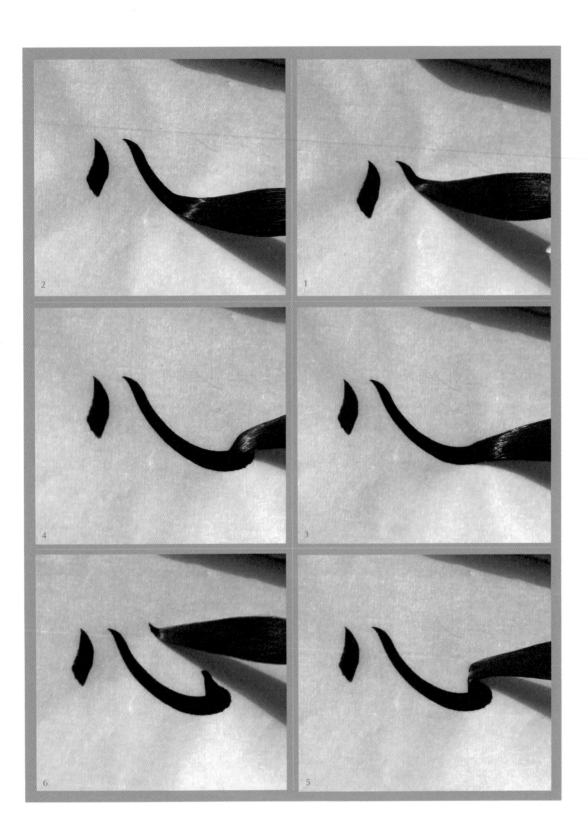

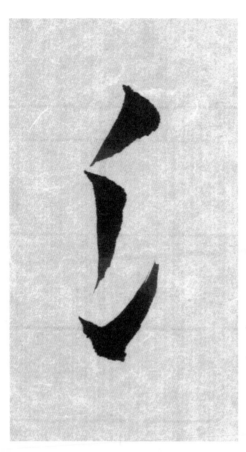 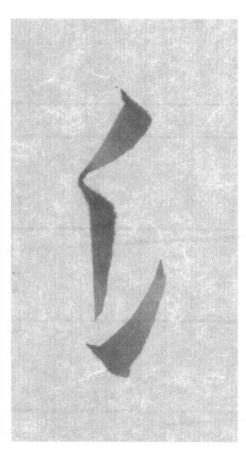

三點水：三連筆的筆畫，重點在三點的連貫性要像水一樣的流動。連貫性是指前面一筆畫的收筆在連接後面一筆的起筆時，筆尖要帶到下一筆。第一筆運筆結束後筆尖不離開紙面接第二筆，接著第三筆的點要挑筆往右上勾上去，整個運筆動作筆尖要連貫。注意第二筆的筆法仍要有點的起承轉合。

三點水筆法應該是一氣呵成的，因此要學會一次寫三點，並且確實掌握毛筆在這三點筆畫形成過程中的諸多變化。

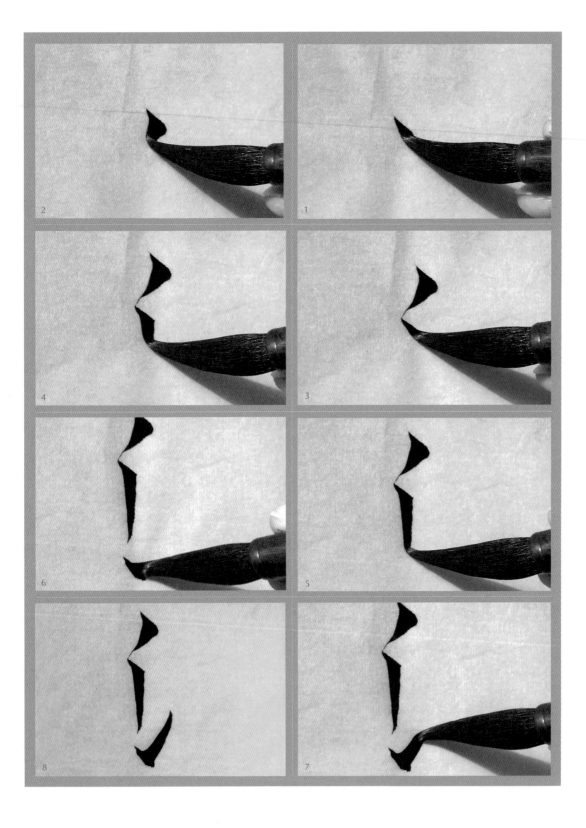

學習楷書，方法不對的話，很容易把筆畫寫得刻板、死硬，而大部份的人卻會誤以為那種刻板的筆畫就是工整。

大部份的人寫楷書都是一筆一畫地寫，過度注意筆畫形狀的完美，但卻忽略了筆畫進行的韻律和節奏，三點水的寫法，是學會靈動用筆的關鍵，所以即使一開始不是很容易理解毛筆如何在連續三點的筆畫中如何運行，也要儘量去體會，否則書法的學習只會停留在畫出單一筆畫形狀的階段，而無法進步。

寫楷書要有行書筆意

在實際的教學中，我常常強調寫楷書要有行書的筆意，但很少有人注意到這個學好楷書的關鍵。所謂「行書的筆意」，指的並不是真如寫行書那樣流暢的寫字，而是在寫楷書的時候，要特別留意「一筆接一筆」的寫字方法，並且要養成習慣。楷書是最後發展的字體，楷書的寫法、字形、結構，都是從行書定型化而來，如果只是專注單一筆畫的形狀，而忽略筆畫和筆畫之間的流動感覺，前一筆結束時要接到下一開始的「連──帶」的動作，楷書就很容易寫得死板生硬，以致失去了「寫字」的真正意義，也會少了很多書寫的樂趣。

歐陽詢的楷書已經沒有任何真蹟留傳下來，碑刻版本的〈九成宮〉經過書寫、刻寫、碑拓、裱褙等等過程，已經相當程度的變形，有很多用毛筆寫字的特點也無法表現，因此，要追索〈九成宮〉真正的原形，必須參考歐陽詢的墨跡本，如《行書千字文》、《仲尼夢奠帖》、《卜商帖》等等，這些書帖雖然不是楷書，但最重要的是，它們是歐陽詢親筆書寫的墨跡，我們可以從中體會歐陽詢真正用毛筆寫字的實際狀況，他的筆法、運筆習慣…等，然後靠這些從墨跡本得到的知識，去反推〈九成宮〉原始的書寫狀態，這樣才不會有過多的描摹，對筆法也才能夠有正確的理解。

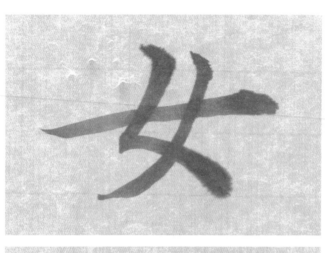

女：由兩筆組成。第一筆往左下走結束後，在第一筆的筆畫內回鋒寫第二筆的右下長點筆畫。這兩筆呈現「類九十度」的角度。

女的寫法重點，是第二筆要在第一筆的筆畫內回鋒，有這個回鋒的動作，筆畫的力道才會連貫。由於墨跡寫完就看不到「在第一筆的筆畫內回鋒」這個非常重要的動作，如果沒有老師提醒，有可能一輩子也發現不了這個書寫技術的秘密。

也有人問，一定非得「在第一筆的筆畫內回鋒」嗎？寫成兩筆不行嗎？當然也可以，但很明顯，女的起始兩筆如果分開寫的話，字的結構就鬆了。所以比較好的寫法，還是在第一筆的筆畫內回鋒。

左撇接右捺

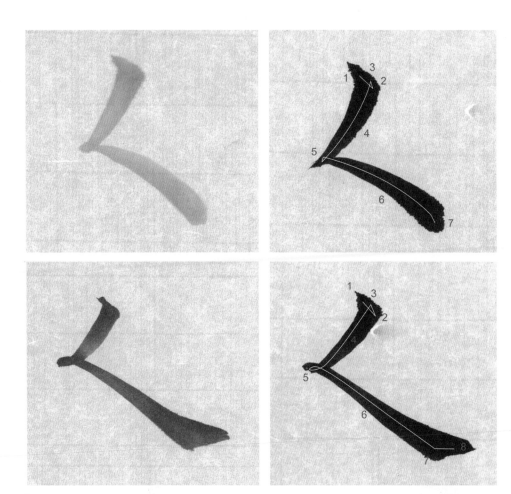

1 實下筆、2 提筆、3 轉筆、4 左下運筆，力道漸收、5 順時針打一小圈、6 右下運筆
7 定點停筆、8 向右平推、漸收

左撇接右捺筆畫：第一筆寫完，從下面勾上來打個圈再往右下走永字八法的最後一筆「捺」。捺筆的起、提轉要在一點上完成，起筆後筆畫方向是先往下彎，在三分之一處往上彎，到了要轉折處的定點先停，再用力推出去，呈現一波三折（一波三過）。

捺筆的力道，從起筆開始就要將力道開始慢慢往下壓，到定點停往不動不再壓，然後往右平推出去形成一個漂亮的三角形角度。

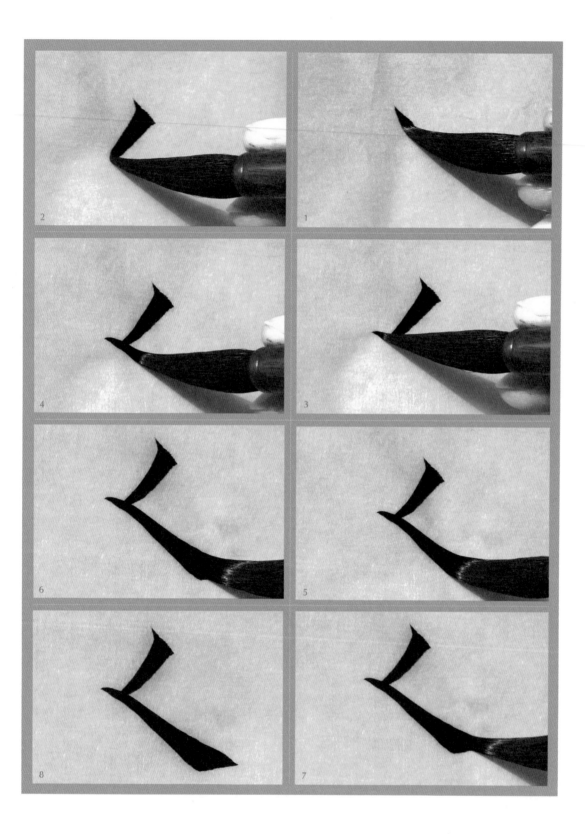

力道的轉折

「左撇接右捺」或「左撇接右點」也是行書筆法在楷書中的運用，很多人常常把這個筆法分成兩筆來寫，不是不可以，但是不到位，也不容易寫得漂亮。

「左撇接右捺」或「左撇接右點」是非常高級的筆法，重點是運筆時力道的轉折運用。

由於毛筆筆畫具有一定的寬度，筆畫經常重疊，筆畫完成之後就看不到轉折的方法，因此「左撇接右捺」或「左撇接右點」的轉折筆法常常被忽略。

好字帖的重要性

在比較好的碑拓版本中，仔細觀察，可以發現「左撇接右捺」或「左撇接右點」的轉折運用，那是非常細膩的筆法，其巧妙之處，就在於轉折時候力道方向、大小的改變，只有確實掌握這個筆法，才有辦法把「女」字邊的字體寫好。

很多人寫書法不看帖，主要的原因，是初學者不懂得如何看帖，或者是老師沒有教、沒有要求，所以學生只是憑自己的喜好去買字帖。但初學者最容易犯的錯誤，就是會買那些經過修復過的、筆畫清楚的版本，原因通常是「經過修復的字帖看得比較清楚」。

事實上，這些修復過的字帖往往存在許多錯誤，有時為了清楚而犧牲原來的筆法，市面上還有許多用

電腦繪圖軟體整修過的字帖，那些字帖表面上看起來清楚，但實際上已經失去原始碑帖的很多細節與精神，用這樣的字帖練字，和用電腦字體、印刷字體沒什麼兩樣，不可能把字寫好。

初學者剛開始沒有能力讀帖，所以必須依靠老師的示範，有的人因此專學老師寫的字體，而完全不看帖，這也是經常看到的錯誤。

正確的學習方式，是參考老師的筆法和筆順示範，仔細觀察、體會老師是如何把碑刻還原成手寫，並詳細比較兩者之間的差異，然後對著原帖練習，時間久了，看帖的能力自然慢慢增加，也就可以理解、推測碑刻的字體，在手寫的狀態時應該是什麼樣子。

沒有經過這個階段，學習寫字也很難進步。

不管老師臨摹的功力如何深厚，必然與原帖有一定的距離，而一個名家書法的特色也就因此減弱幾分，所以臨摹原帖是學會經典風格的唯一方法，這點務必養成習慣，否則學什麼字體都不會到家，都只是三分像而已。

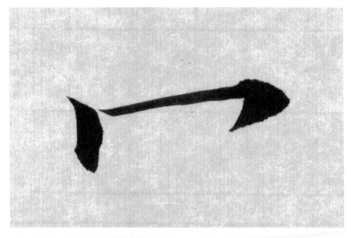

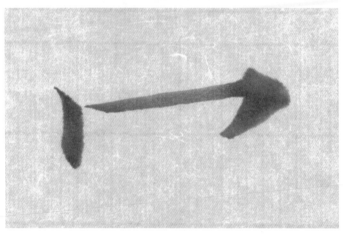

垂直長點、橫、右下勾，三者的
筆畫粗細應有重—輕—重的分別。

寶蓋頭：虛下筆或實下筆垂
直點下來，順著筆鋒離開紙面後
接著寫第二筆，橫畫要輕要細，
往斜上15度角運筆，從頭到尾保
持不加壓的力道到筆畫終點提
筆，接著第三筆往左下斜切出
來。寶蓋頭的運筆公式是重、
輕、重，配合的運筆速度是慢、
快、慢。

筆畫粗細搭配的公式

寫寶蓋頭最常常出現的問題，一是第一點寫向右邊斜出，第二是把筆畫寫成一樣粗細。

寶蓋頭的三個筆畫是「粗—細—粗」的組合，有力道大小、速度快慢、筆畫粗細的種種變化，如果缺少了這些變化，字寫起來就會覺得單調平板。

事實上，楷書字體的橫畫都是比較細的，直畫則一定比較粗，這種粗細的搭配讓字體的呈現有了諸多變化，在視覺上也比較穩重，而且這種「橫細直粗」的筆畫搭配，是所有書法家都一致的，無論歐陽詢、顏真卿、柳公權，都離開不了這個特色。

牢牢記住「橫細直粗」的筆畫搭配這個公式，寫字的功力就會瞬間增加許多。

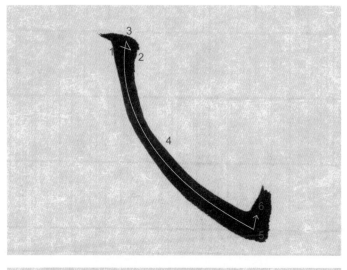

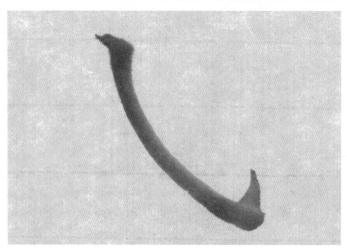

1 起筆、2 提筆、3 轉筆向下、4 右下運筆、5 停筆、6 筆鋒上推
反勾

反勾：45度下筆後提筆、轉筆，運筆方向往右下勾，筆畫是往上彎的弧度，到轉折定點將整個筆毛往上推，再慢慢收筆。因為這個往上推的動作，最後筆毛會開岔，但通常在接下一筆前會整理筆毛。

反勾是非常困難的筆法，尤其起筆的方式、運筆的弧度、反勾的方法，三者都非常困難。

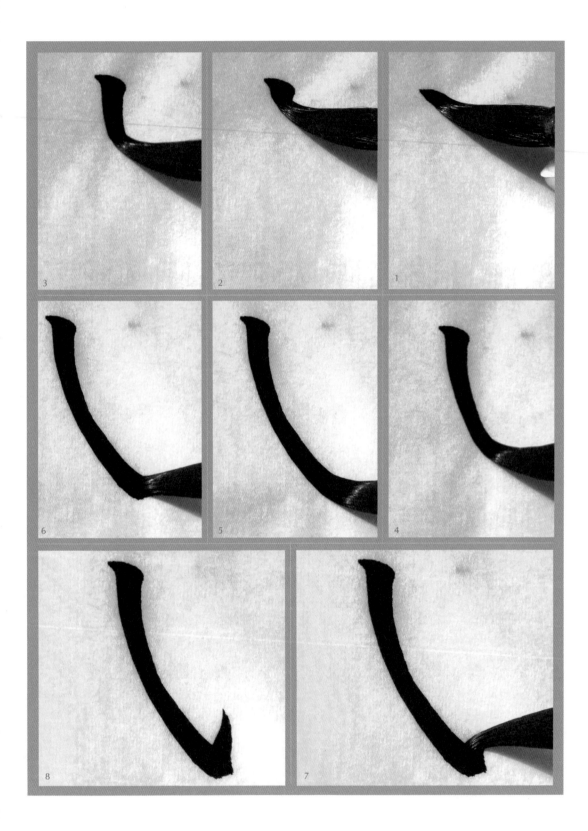

反勾的起筆點要包含起筆、提筆、轉筆三個動作，轉筆完成後，才移動筆鋒向右下寫去。這個起筆點的三個動作和直畫起筆其實是一樣的，只是運筆的方向有所不同。但很奇怪，雖然只是增加了方向不同這個變數，戈的寫法卻變得非常困難。

書法字體的三角形結構

戈的弧度非常難掌握，筆畫要寫多長也不容易控制，秘訣就是深刻掌握書法字體的三角形結構，在有戈字筆畫的字體中，如「武」、「成」、「威」、「盛」⋯⋯等等，都有一個非常清楚的等邊三角形結構，時時牢記這個原則，寫的時候先預想字體結構，就很容易掌握戈畫要寫到多長，到什麼地方應該反轉向上勾。

意於筆先

古人在形容寫書法的過程時，常常有寫字之前要先澄心濾志、預想書寫內容，而後才能「意於筆先」，下筆即是。

「意於筆先」，是說要先有如何書寫的想法，字的形狀、大小、風格、字間的氣韻變化等等，都要事先想好，而後才寫出來。

可見「意於筆先」只有在書寫技術非常熟練的情形下才有辦法寫出來，沒有熟練的書寫技術，意於筆

先根本是不可能的事。

學習寫字要從臨摹開始，就因為書寫的技法、藝術都在古代經典作品之中，透過臨摹，才能一遍又一遍地漸漸學到其中的技術、感受其中的美感，當技術或美感都終於可以成為書寫者的「習慣」與「修養」時，寫字的能力才會真正進入一定的精熟度，這就是一般人所謂的功力。

欣賞也需要功力

即使是欣賞，也需要有一定的功力才能達到高明的境界。例如我常常說的漢字結構的平行、垂直、等距三原則，三角形結構等等，如果沒有經常練習，那是不可能成為欣賞的眼力、書寫的能力，聽過、看過任何再高明的說法和技法，沒有經過自己的練習與熟悉，那也只是聽過、看過而已。

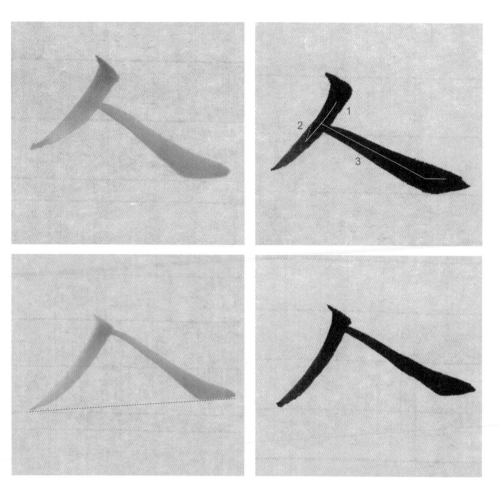

▌1 右撇、2「虛筆」接右捺、3 右捺運筆

人字的撇捺組合：例如：
「春」、「奉」、「會」、「企」。

第一筆運筆到最後收筆點、筆
鋒離開紙面，順著原來方向往
回走到第一筆起筆點後，第二
筆再下筆、轉筆成中鋒，向右
下走，兩筆畫成為一個大字。

要注意的是，兩筆的收筆點在
其下畫一橫線，此橫線必須呈
現由左往右上斜15度角的斜線，
這會和其它橫畫筆畫平行。

人字的撇捺組合應用非常
廣泛，「春」、「奉」、「會」、
「企」等等，都是應用了這個
筆法。這個筆法的關鍵性技術，
是第一筆結束後如何接第二筆，
以及第二筆完成後，兩筆筆畫
所形成的角度。

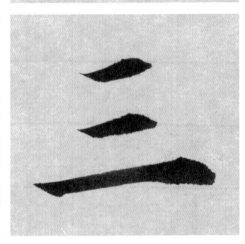

第一畫 1 起筆、2 提筆、3 運筆、4 停筆、5 向上收筆
第二畫 1 起筆提筆、2 運筆、3 停筆
第三畫 1 起筆、2 提筆、3 轉筆、4 運筆、5 停筆、6 順時針打半圈，向上收筆

漢字結構的基本三大特點是：橫畫平行、直畫垂直、筆畫距離相同。

平行、垂直、等距這三大特色決定了書法視覺美感的基礎，因此，掌握了這三大要素，就很容易把字體寫得比較合理。其中橫畫的平行是比較難掌握的，因為漢字不只是橫畫而已，還有許多點、撇、捺，這些特殊的筆畫使字體產生各種形狀的變化，也增加了學習的困難，尤其是這些點、撇、捺筆畫究竟要如何安置，常常困擾許多人。

然而只要掌握平行的概念，許多問題就可以迎刃而解。

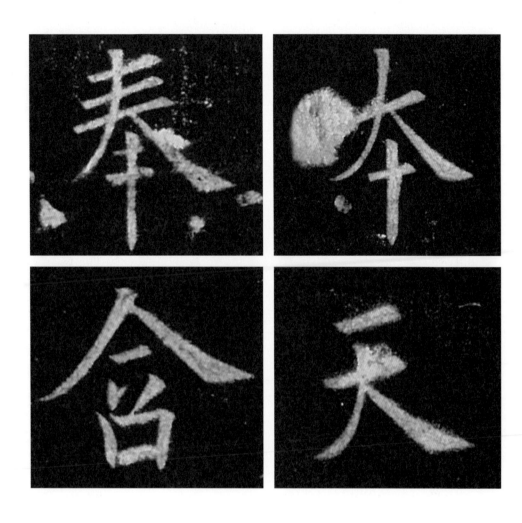

人字的撇捺組合就是一個非常好的例子，人字的撇捺組合，它形成的橫畫角度，往往符合橫畫的角度，所以「本」、「奉」、「天」、「含」等字都有相同的特性，所以在寫人字組合筆法的時候，一定要養成習慣，讓兩筆筆畫的角度和橫畫平行。

在〈九成宮〉的某些字裡，人字的撇捺組合並不一定和橫畫平行，這也是可以理解的，因為人畢竟不是機器，寫字的時候總是會有一些誤差，這些誤差並不影響原則，相反的，了解原則之後，個別的誤差也就更容易掌握了。

乙字勾

如何寫楷書——破解九成宮

〇八六

1實下筆、2停筆轉筆、3左下運筆保持力
道右彎、4停筆、5向右上推筆、漸收

乙字勾：在起筆的一點做
起、提、轉三個完整動作，將
轉向的筆鋒保持力道，然後
將筆鋒快速的往左下走以接近
九十度的轉彎，轉水平，到定
點再往右上勾或往上勾推出
去，收筆才有力道。往右上的
斜勾會出現內角呈近一百五十
度的弧度，往上勾是近九十度
的弧度。

乙字勾的關鍵性技術，是
在起筆的地方要做完起、提、
轉三個完整動作，筆鋒轉向後
要保持力道寫出先向下後向右
彎的筆畫，而後在終點逆鋒勾
出或向右上斜鋒推出。

先向下後向右彎的筆畫不
容易寫好，訣竅是保持力道的
一致，不要一下子把筆鋒壓得
太粗，也不要一邊寫一邊壓。

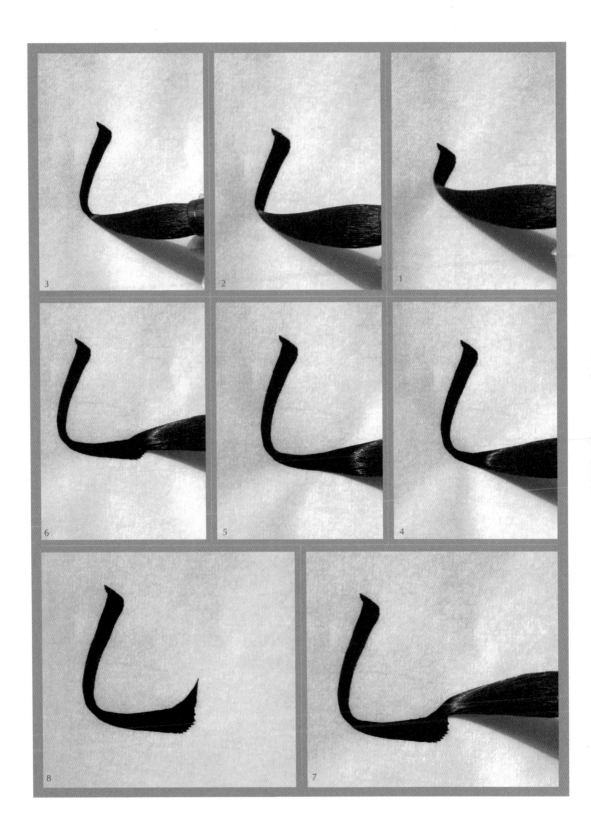

保持力道一致的重要

在書法的筆畫中，通常都是起始兩個端點比較粗、中間比較細，這樣的筆畫形狀形成了書寫的美感。

由於這種筆畫的粗細變化不容易掌握，所以很多人是用畫輪廓的方式把起筆、收筆的形狀畫出來，或者是在寫乙字勾的時候，太早、太用力的把毛筆往下壓。

仔細分析乙字勾，可以發現除了頭尾，中間那一段彎曲的部份力道是相當一致的，至少沒有很大的力道變化，真正的力道變化，是右彎之後往上勾的地方才開始加壓，但很多人都是起筆之後就開始壓筆，而且壓得太多，以致毛筆的筆鋒無法保持垂直的狀態，所以轉彎就寫得不順暢，最後的勾也辦法勾得漂亮。

事實上，幾乎所有的楷書筆畫，在起筆、收筆之間的力道都是一致的，粗細的變化只是存在於起筆、收筆的時候，因此學會使用一致的力道寫字，是非常非常重要的事。

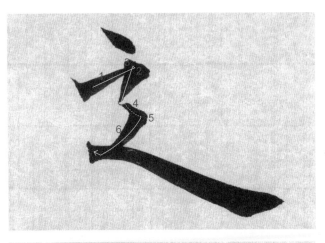

1實下筆，向上漸收、2停筆、轉筆左下、3左下運筆、漸收、4「虛筆」移至第二個短右撇的位置、5起筆提筆轉筆運筆，漸收、6接右捺起筆

辶字邊：重下筆或輕下筆都可以。下筆後第一筆力道要平推到最後，然後往上提筆往左下運行第二筆，將到收筆處，以相同力道虛下筆運行第三筆，往右下走再平頂筆畫可以是平走到最後的平頂筆畫可以是平勾或往左上斜勾的筆畫。

平推、提筆、勾回來不收、虛下筆、筆鋒走到最後、平勾回來或往左上斜勾會自然形成一個角度。「辶字邊」不同處是接捺筆。

辶字邊的筆法相當繁複，也是高級的筆法。重點還是在筆畫之間的力道銜接要自然，要一筆接一筆的寫，像三點水那樣，充份體會一筆之中力道大小的輕重變化和筆畫之間的「連接映帶」，這樣才有可能把這麼複雜的筆畫寫好。

日、口：四邊形筆法

1橫畫運筆至筆畫尾端、2提筆、3轉筆向下、4垂直運筆、5停筆

1橫畫運筆至筆畫尾端、2提筆、3轉筆轉向左下、4左下運筆、5停筆

四邊形筆法有兩種，分別以「日」、「口」為代表，其中的分別是結構上巧妙的不同。

「日」、「國」、「固」這些字的四邊形是最外圍的大口，其左邊的直畫與右肩的直畫是垂直的，並且與字體垂直中心線平行。

另一種四邊形的口字邊，包括「四」、「而」、「為」等字，則是橫畫兩邊的直畫要向中線集中，呈上寬下窄的形狀。以「四」字為例，由中間自上往下畫一中心線，將字剖成左右各半，兩邊線條往三十度角的中線集中。

「中」、「四」、「而」字都是往中線集中的角度。這個中線即是寫字時視覺的參考點。字體的結構上不管是重量、長度、粗細、大小，都在中心線兩邊才會力道平衡。

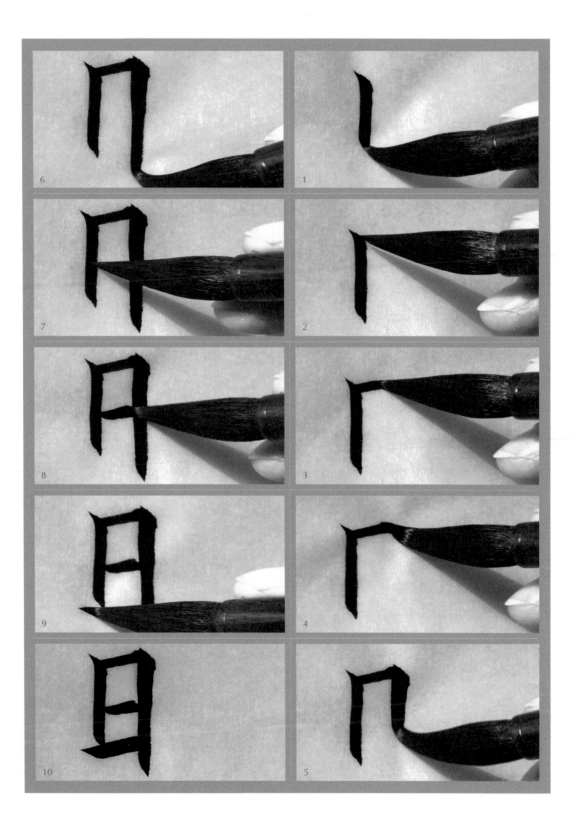

視覺的集中

漢字結構造型「往中線集中」的特色，是我在分析漢字結構中，非常重要的方法。

在古人的著作裡，當然也提到過「口」、「中」、「四」、「而」這些字體的直畫要有一定的角度，但這個角度如何掌握，卻似乎都說不清楚，而且充滿各種可能。

但我們有了「視覺往中線集中」的概念之後，就可以把很多字的結構，分析得非常清楚，而且在書寫時成為一個非常明確的參考依據。

「往中線集中」的優點，在於清楚明白，確定了漢字結構的視覺基礎是非常有科學性的，古人也許說不清楚講不明白，但卻在書寫的實踐中，做到了符合視覺藝術的書寫呈現，這是非常了不起的地方，如果沒有這種古今中外都合乎道理的視覺基礎，漢字要成為一種書寫的藝術，那是不可能的事。

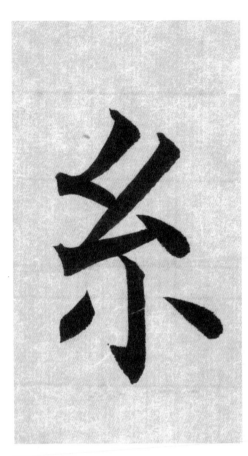

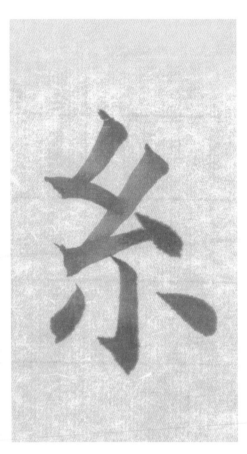

糸

糸：由幾個不同方向的小撇組成。

往左下撇、右上勾、左下撇、右上勾、點，在筆畫內廻鋒。共形成三個三角形，往中心線集中，字才會平穩。底下的三點有兩個寫法，一個是三個點寫法、一個是寫一個「小」字。「小」的寫法，先寫中間豎勾，再往旁邊平均寫兩點，要在糸的中心線上寫「小」。而三點寫法，是先寫左點，再寫中間、右點，左右兩點的角度要向中心線集中。

糸的寫法不容易掌握，主要是筆畫組合的問題，所有的小撇方向不斷變化，最後卻要組合成非常穩定的字形，非常不容易，而訣竅就是三角形結構的掌握，有了三角形結構的觀念，就不會被不同方向的小撇弄得不知重心在哪裡。

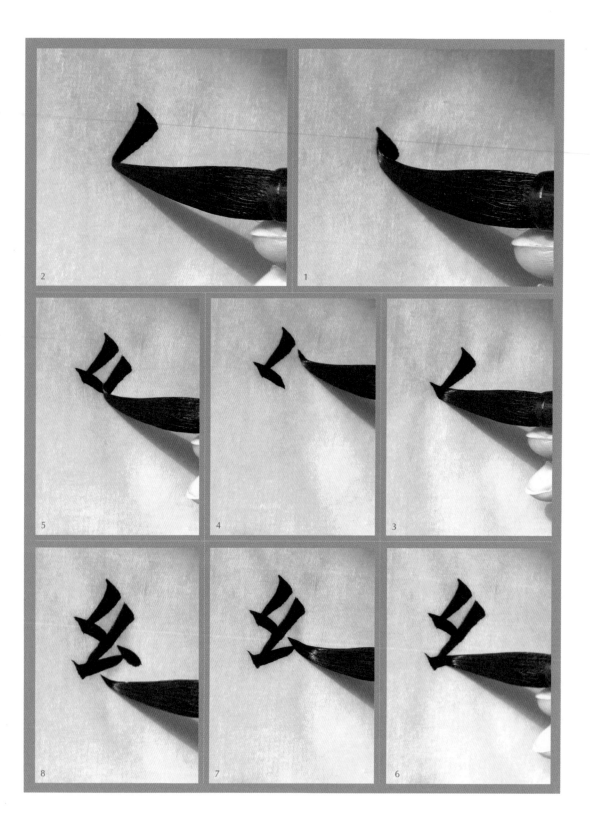

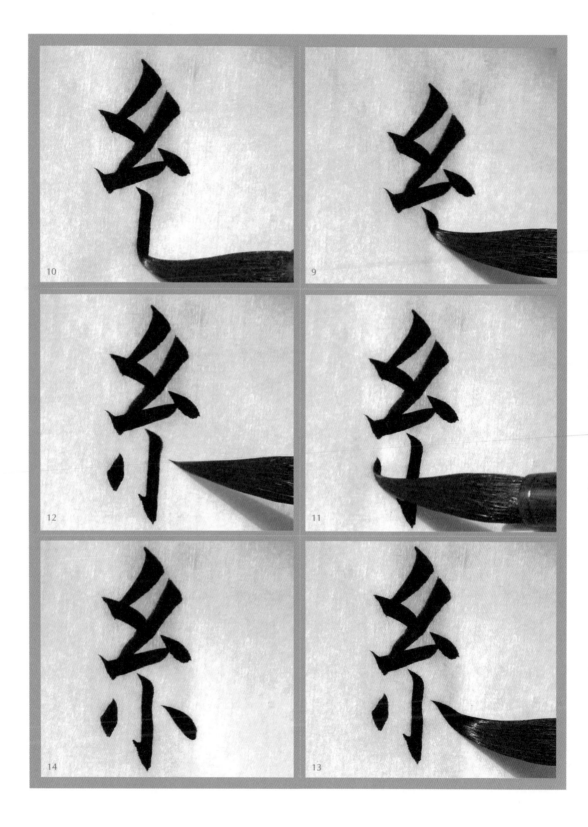

從行書理解楷書筆法

一般人初學楷書，無論歐陽詢、顏真卿、柳公權，都是從碑刻版本入手，而碑本楷書經過石刻、碑拓種種過程，字體的筆畫、結構都已經變形，而且刻本的字體已經沒有寫本的書寫感覺，所以以刻本為範本，很容易寫得很刻板。

歐陽詢、顏真卿、柳公權都沒有比較可信的楷書版本傳世，所以我們必須從他們的其他書寫墨跡中，去理解他們寫字的方法。其中，比較幸運的是，歐陽詢有墨跡相當清楚的行書〈千字文〉傳世，雖然行書、楷書的筆法有一定的差距，方法也不一定相同，但一個人寫字的習慣是很難改變的，尤其是在起筆的角度、筆畫的角度、運筆的轉折等等，這些都和寫字的習慣息息相關，行書那樣寫，楷書也會有同樣的方法。

所以學習歐陽詢的〈九成宮〉，非常重要的方法，是從歐陽詢的行書〈千字文〉去「反推」楷書的用筆方法。

從歐陽詢的行書〈千字文〉，可以仔細觀察以下的重點：

一、起筆的角度、起筆的方法

二、橫畫的角度

三、橫畫收筆的方法

四、直畫的起筆

五、直畫起筆的形狀變化

六、直畫的運行速度

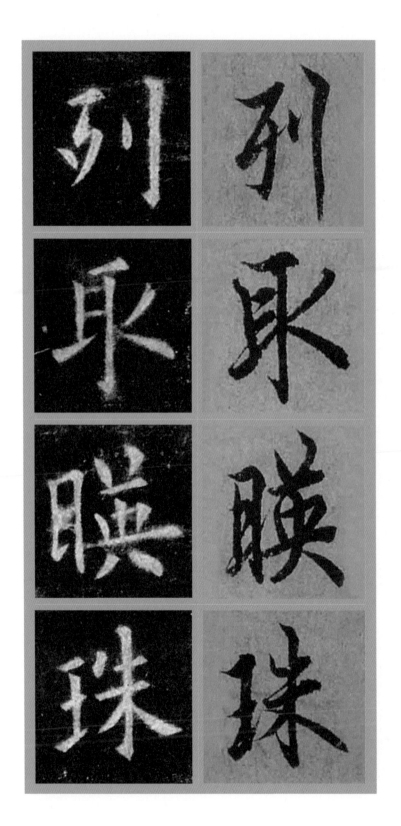

七、直畫的收筆方法

八、筆畫運行的力道變化

以下列舉歐陽詢楷書、行書相同的字體，大家可以仔細比較其中的異同，並在寫字的過程中，嘗試練習從碑刻版本反推出楷書的寫法，以及用毛筆寫字應該有的感覺和味道。

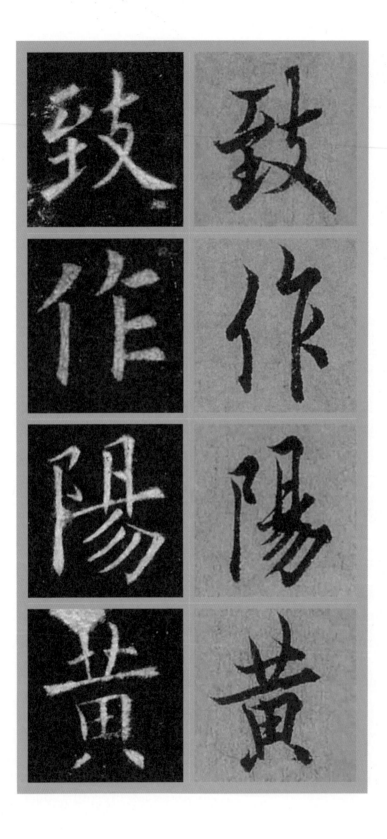

初學書法的幾個重要觀念

在講解完基本筆法之後，要特別提醒讀者，尤其是初學書法（學習時間一年之內）的讀者：

第1，先學使用毛筆，不要太注重寫出結構漂亮的字

第2，先學寫字的方法，不要太用力於字型

第3，筆法先於結構

第4，了解字形的結構原理

第5，不要邊寫邊看

第6，著重筆意相連，並一氣呵成

第7，不要做單筆畫練習

第8，不要怕寫快

第9，不要怕寫歪

第10，不要怕抖

第11，沾墨的方法一定要學會

第12，一定要學會整理毛筆的方法

第13，大膽下筆，細心檢討

第14，每日練習

第15，勤於讀帖

第16，要將每天寫字變成一個重要習慣

第三章 楷書基本筆法的應用

基本筆法是寫字必備零件

漢字字體的構成，從字意的發展而言，是根據象形、指事、形聲、會意、轉注、假借等「六書」原則完成演化的，常用的字數有三千字左右，數量相當龐大。一般書法家也不太可能完全熟悉這麼多字，大部份的字帖，更是只有數百字，所以很多人學書法以後，即使經過長時間的練習，卻很容易發現，即使寫一首常見的七言律詩，也常常碰到字帖上沒有的字。

字帖上沒有的字、沒有練過的字，在寫作品的時候就很不容易掌握，甚至完全不會寫，這種情形非常普遍。

幸好，以書寫的元素構成來說，書法字體只是由二十個左右的「基本筆法」（或基本筆畫）構成的，這些基本筆法就像字的必備零件，用各種方式組合，就可以「變」出許多字。

因此，熟悉基本筆法、以及了解基本筆法在字體中的應用，熟記這些簡單的規則，以及靈活運用漢字結構的基本法則，學習書法的效率就會提升很多。

很多書法字體之間的關係，看起來沒有什麼相關，書寫的方法也好像差異非常大，但如果善於歸納，就可以找到許多共同性，書法學習的效率即能得到驚人的提升。

我的書法班在最開始的三個月內，學生大概只能學到十多字，很多人剛剛開始的時候都覺得困惑，照這個速度，學完千字左右的〈九成宮〉，豈不是要花六、七年時間？

學習書法，如果可以把基本筆法寫熟、漢字結構的基本原理記憶清楚，大約半年至九個月後就會加快速度，一年半左右就可以學會〈九成宮〉，再多個半年時間反覆練習，楷書的階段基本上就可以算「畢業」了。

當然不是這樣。

當然，要這麼有效率的學習書法，這其中的關鍵，除了老師的教學要有方法、系統之外，最最重要的，還是在於學生自己的練習。沒有每天練字、沒有「完全熟悉」毛筆的運用、筆畫的寫法、結構的原理，再好的老師、再天才的學生，都不可能學好書法。

大部份的初學者都會問，學會寫書法要多久時間？

一般來說，從初學到約略掌握寫字的方法，需要三百小時。一天一小時，就是一年。如果每天寫半小時，就是兩年，而如果是一個星期才寫一次呢？那我會說，一個星期才寫一次書法，永遠不可能學會，乾脆不要學。

約略掌握一個字帖（一種字體風格），至少要六百小時，一天一小時，就是一年半。

熟悉一種字帖風格，一千小時，一天一小時，就是三年。

精通一種字帖風格，一萬小時，一天一小時，就是三十年。

而這些時數的累積，還必須是「正確而有效」的練習，如果沒有掌握到正確方法，花再多時間都沒用。

「正確而有效」的意思是，方法正確、筆法正確，而不是隨便寫。沒有對著帖子練，寫再多也沒多大幫助，反而會增加很多壞習慣。許多人學書法，態度總是不正確，總是以為知道一些訣竅、聽到一點秘訣，就可以一步登天，那是完全不可能的事。沒有一定時數的正確練習，知道再多秘訣，還是一點用處都沒有。

即使只是以「學會欣賞」的標準來接近書法，依然要熟悉「基本筆法的應用」的各種情形，而且必定要反覆閱讀，牢記規則，思考其中的邏輯，而不是讀過了事。書法的學問，從來沒有看過就能學會這回事。

以下介紹幾種基本筆法的應用。

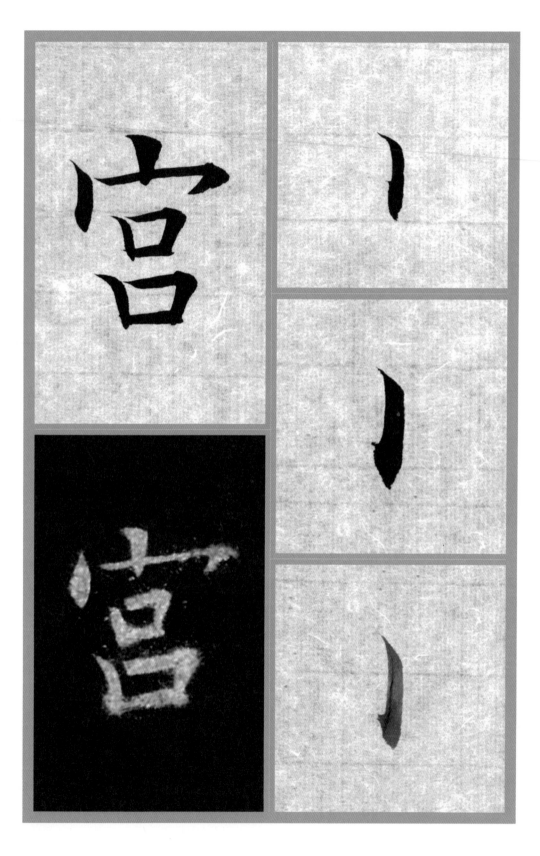

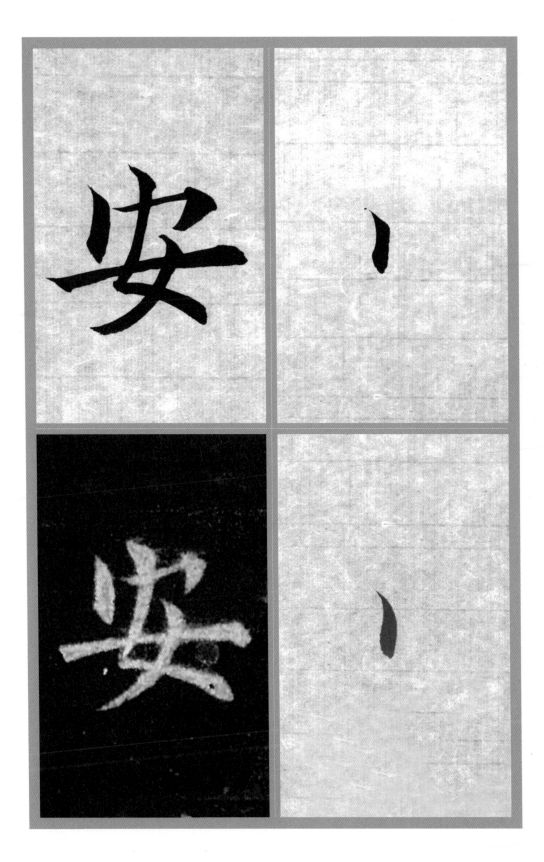

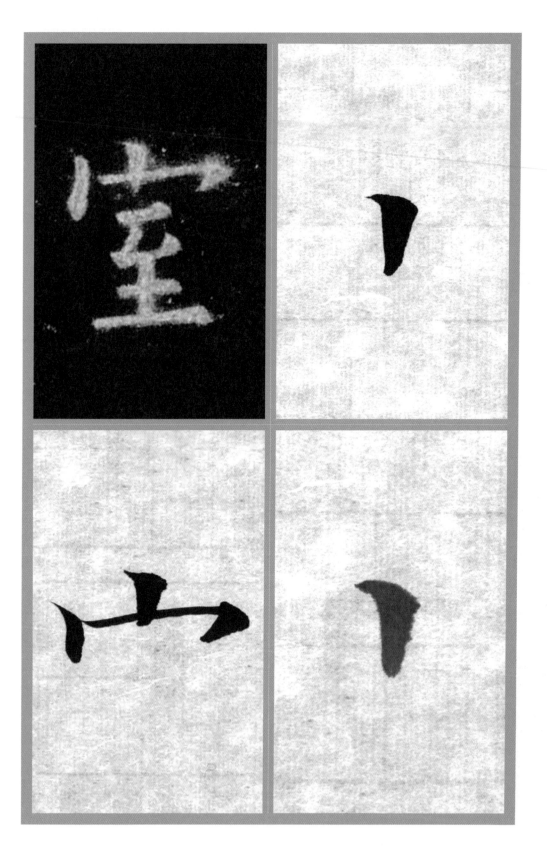

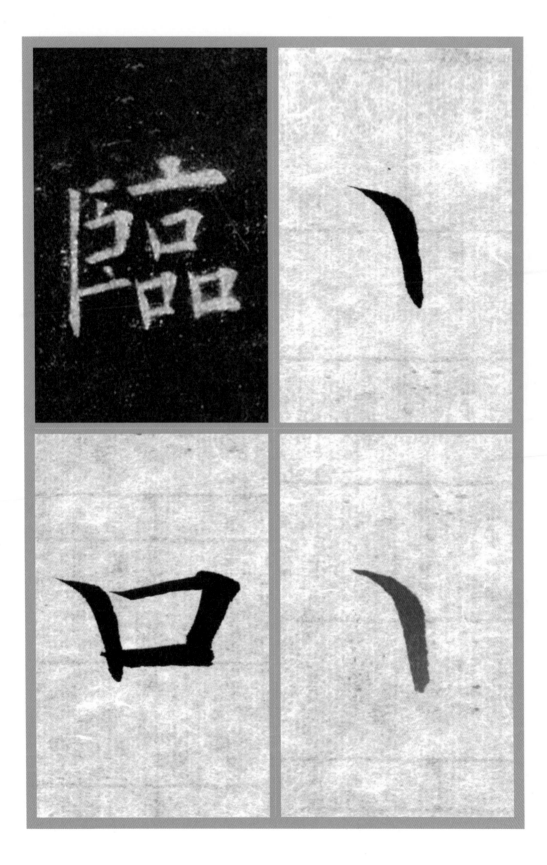

四、臨

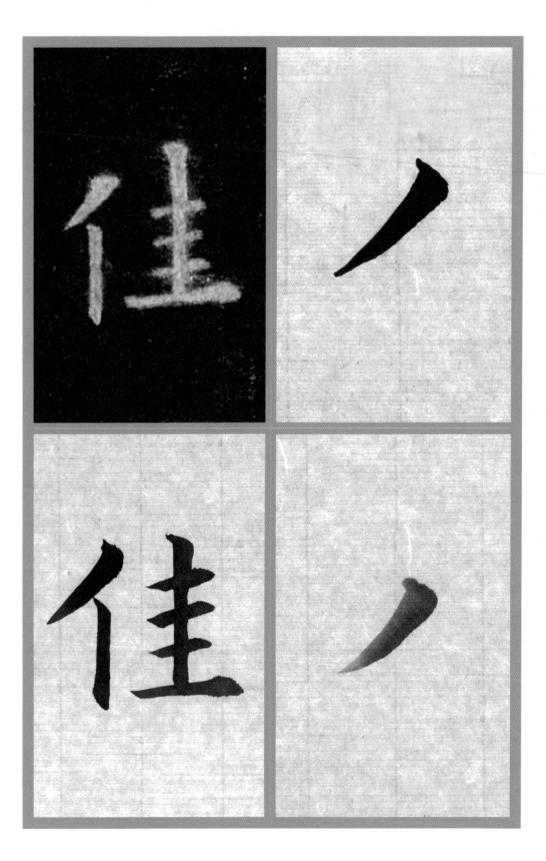

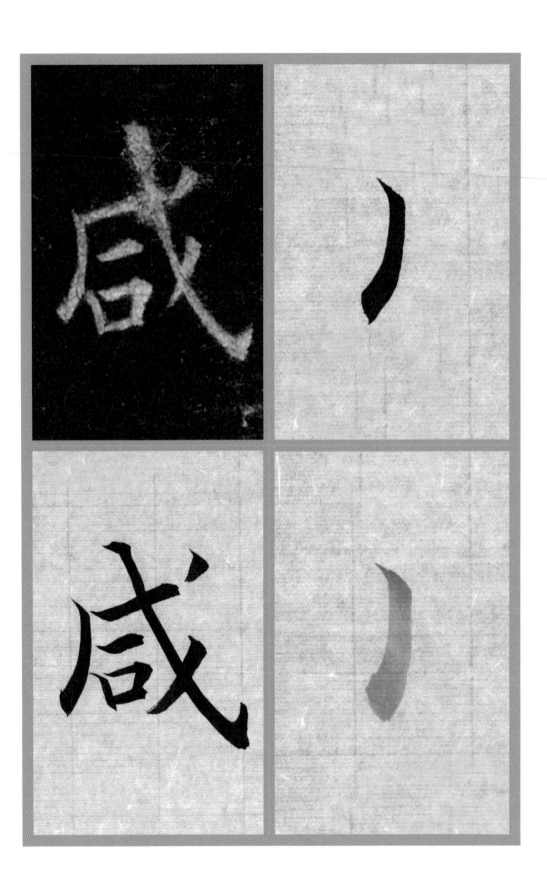

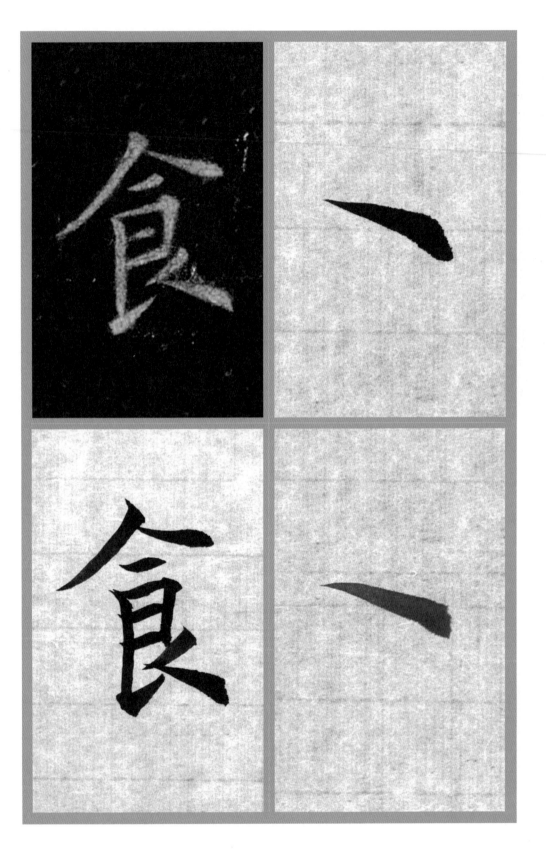

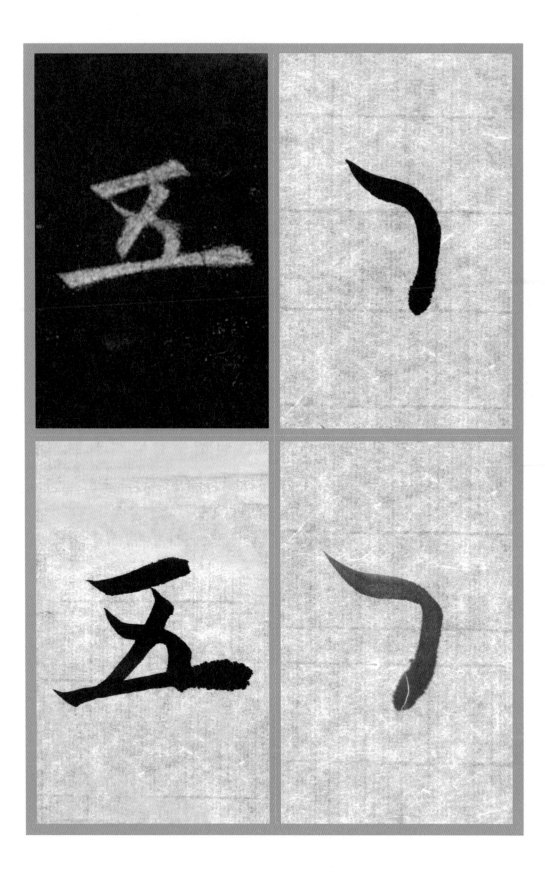

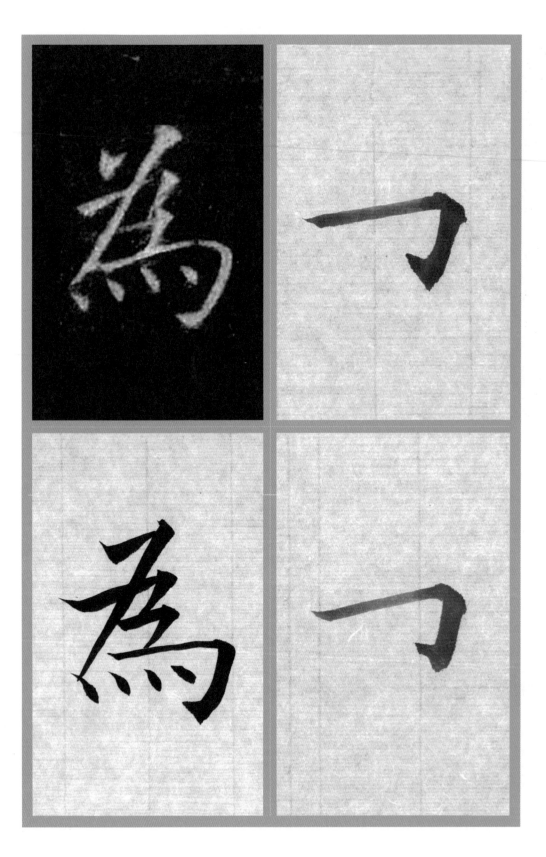

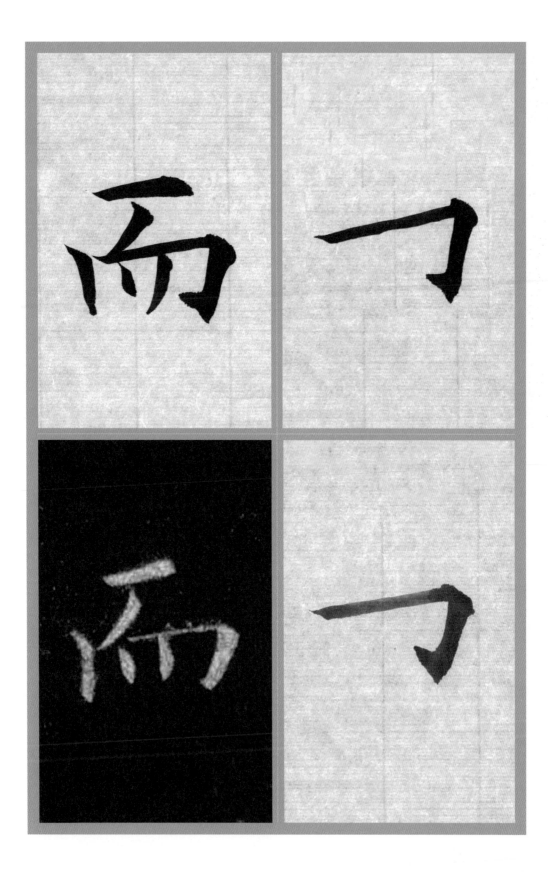

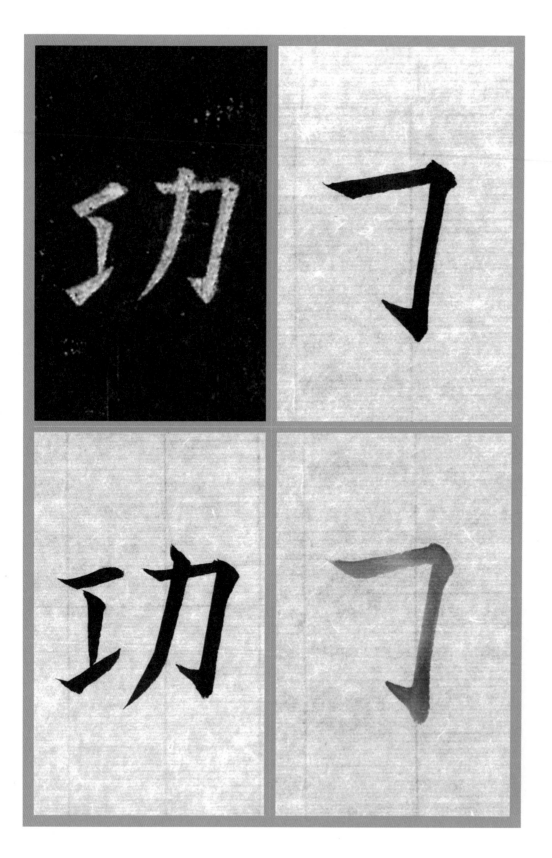

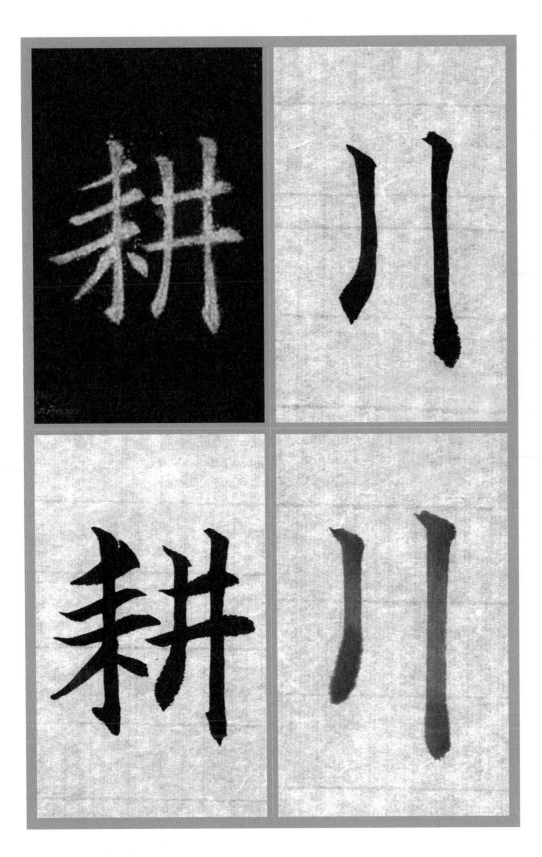

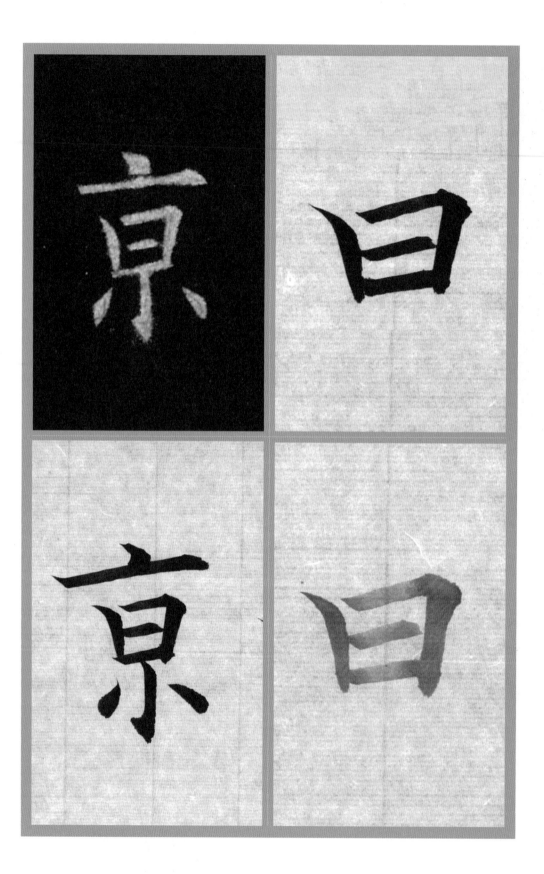

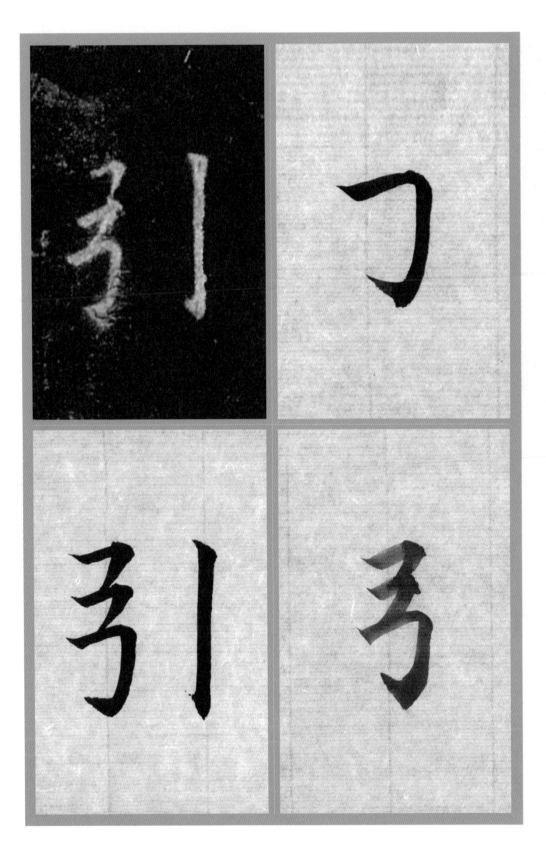

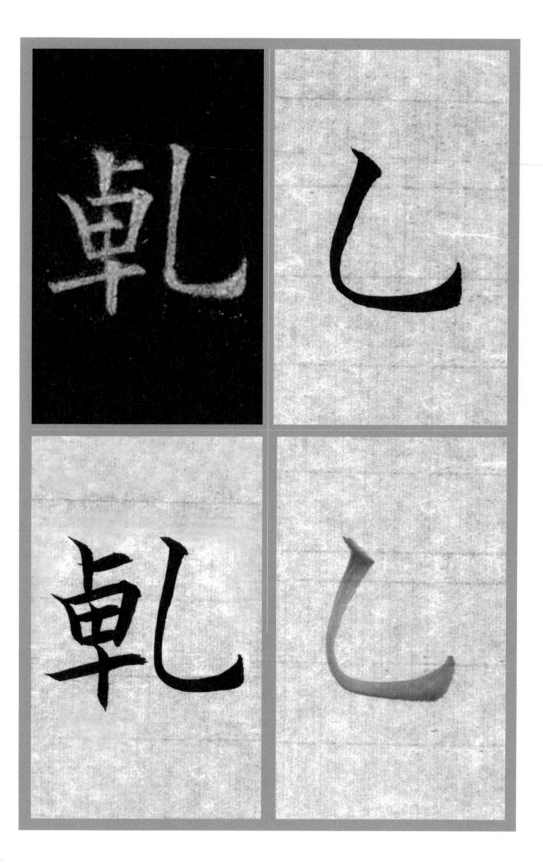

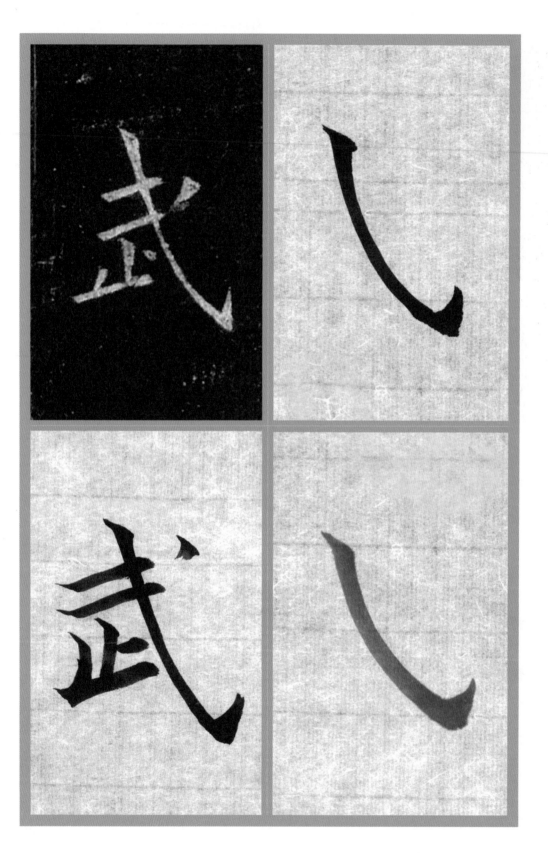

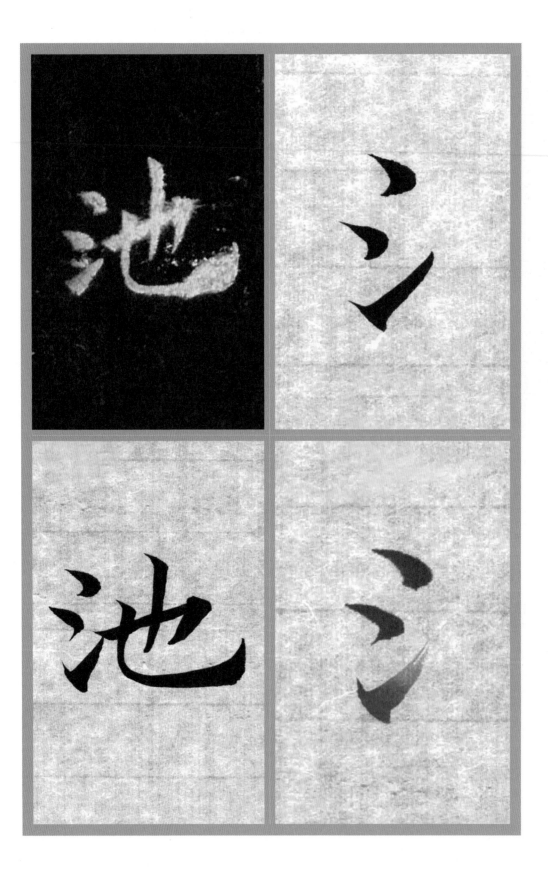

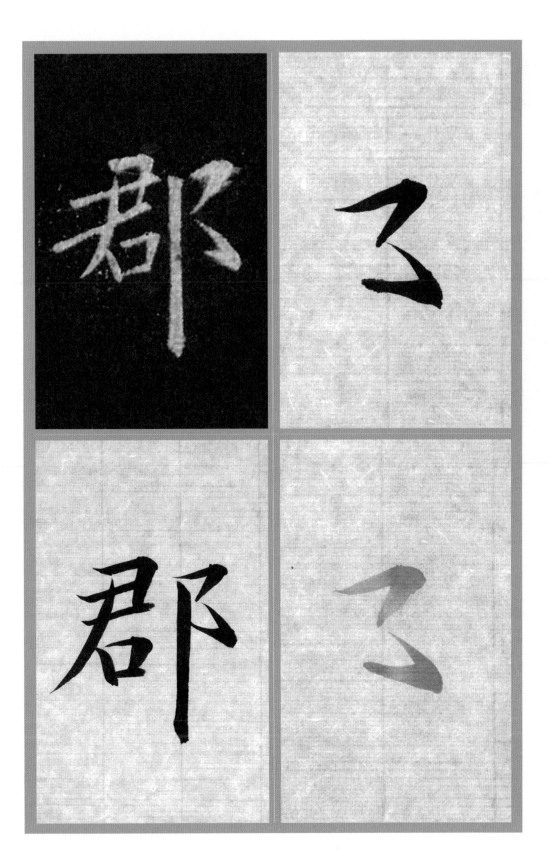

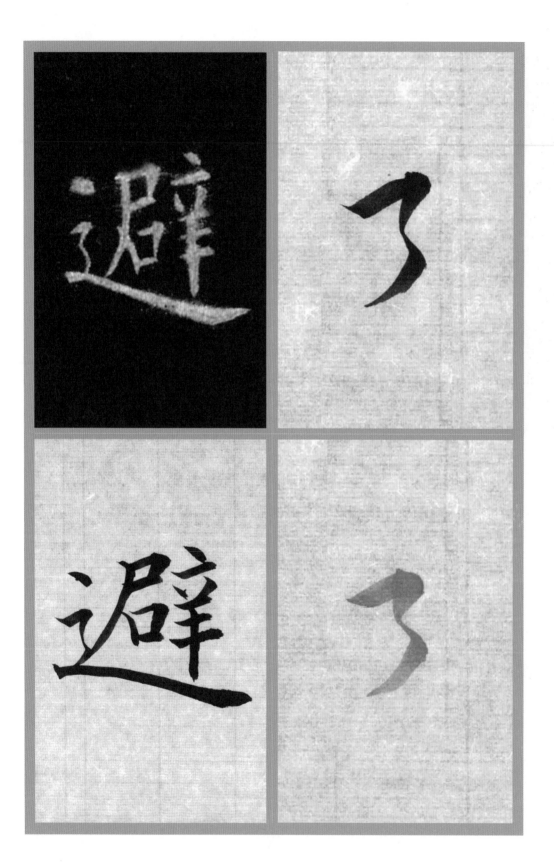

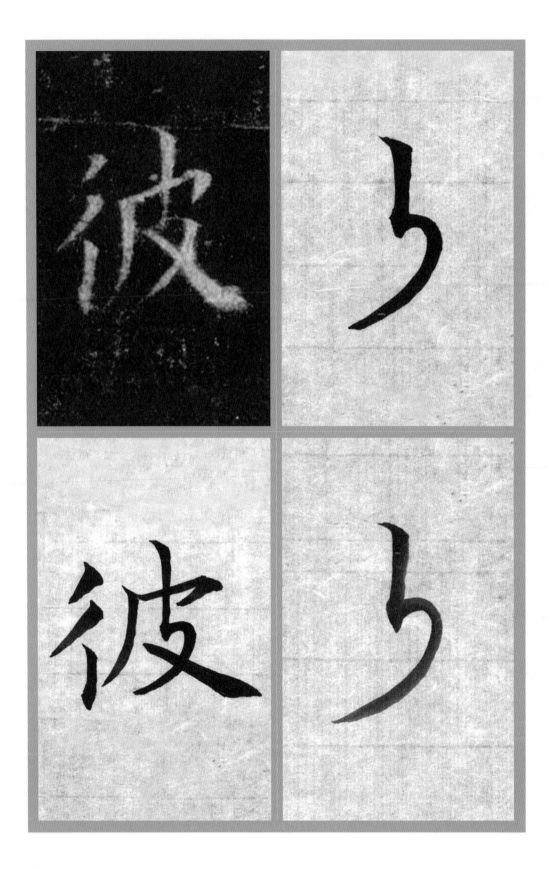

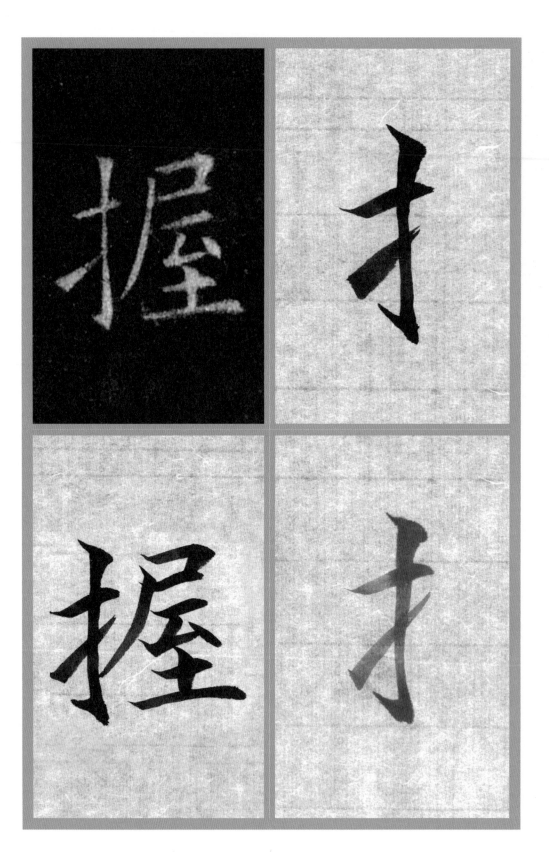

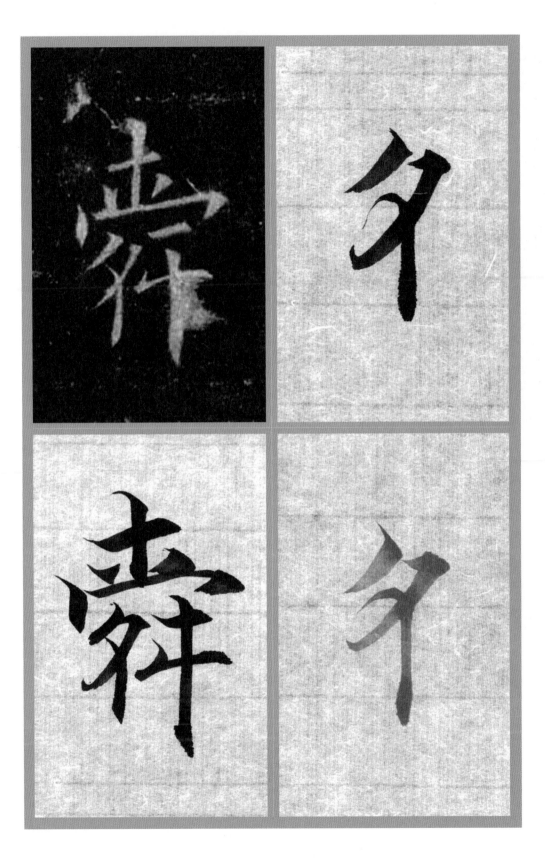

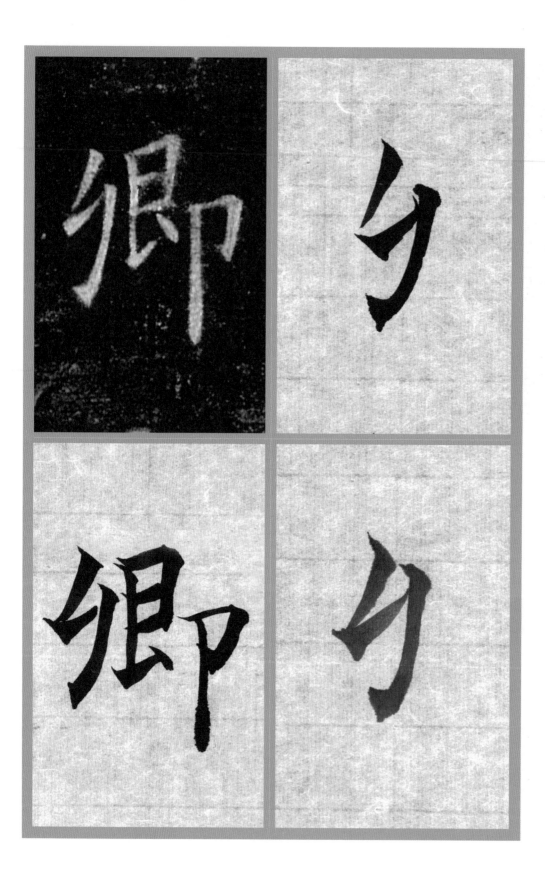

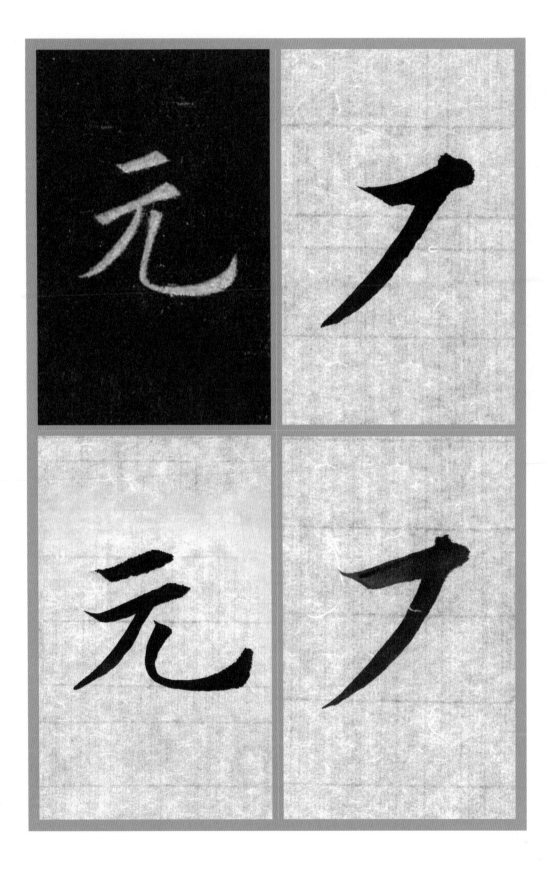

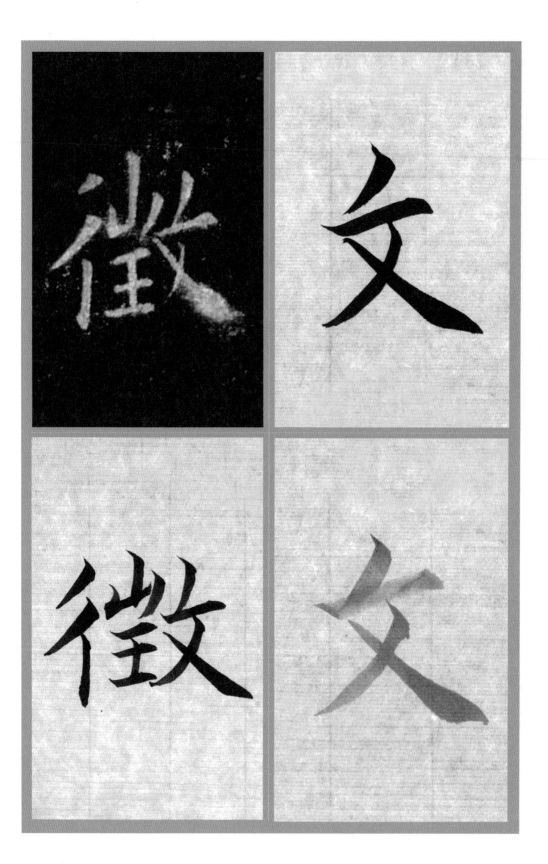

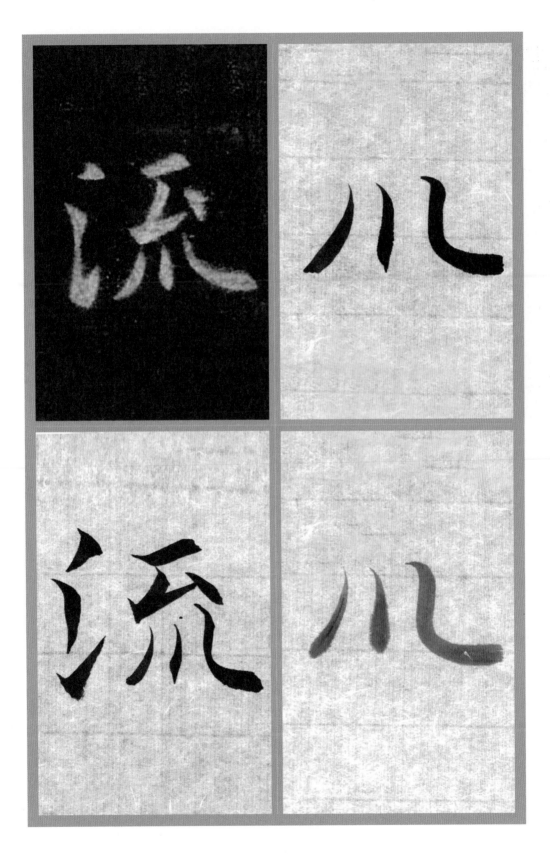

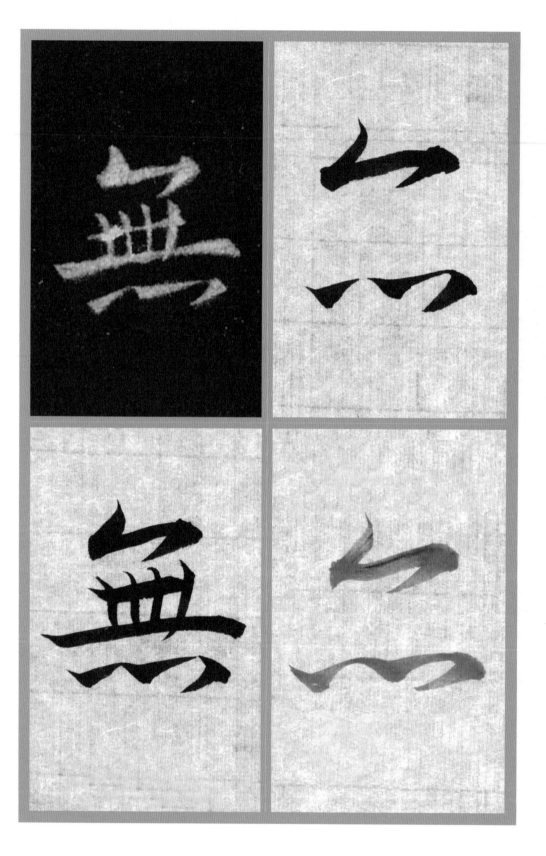

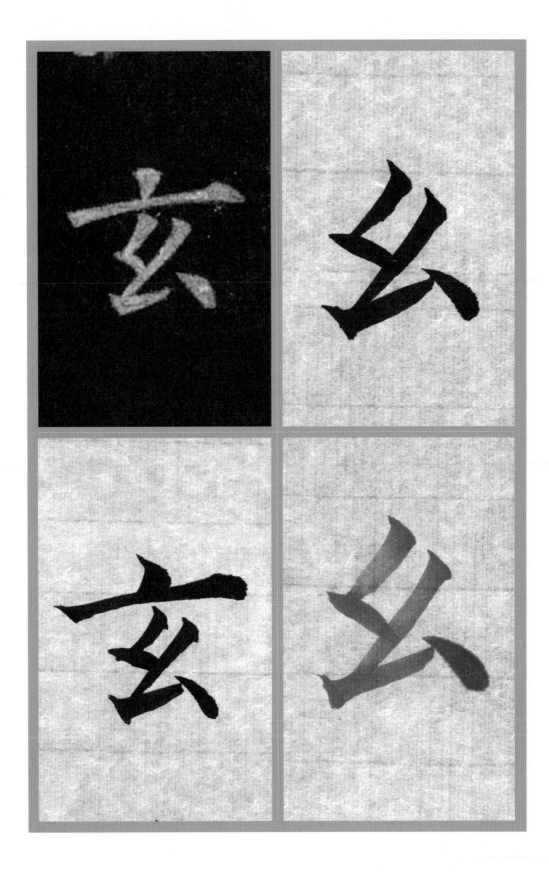

第四章　楷書的筆順

楷書的筆順

楷書的筆順，大部份和現在我們寫硬筆字的筆順差不多，但也有一些少數字，因為是從隸書、行書演化而來的關係，所以筆畫的順序和硬筆字有所不同。

楷書筆順的寫法影響比較不大，例如「佳」字，〈九成宮〉的佳右邊是一直四橫，而不是兩個土，所以先寫一橫一直再三橫，或是一直四橫、四橫一直四橫都可以。但因為楷書筆順寫習慣了，會影響以後學習行書的筆順，而行書的筆順則有一定的特殊規則，如果筆順不對，寫行書障礙會比較大，因此，我還是主張從楷書開始就把字的筆順寫對。

還有一些字的字形、結構甚至是和現在的字完全不一樣的，在書寫上，一定會造成困難，所以我都特別挑出來，這些字的寫法都比較特殊，筆順也頗為出人意料，如果不是由行書、草書、隸書去斟酌、研究，還真可能不會寫，不知如何寫。

當然，在本章所示範說明的筆順只是我個人經驗的累積，必然不能和其他的書法老師都一樣，有的老師有他自己堅持的寫法，這純粹是個人習慣、愛好，沒有什麼不可以。

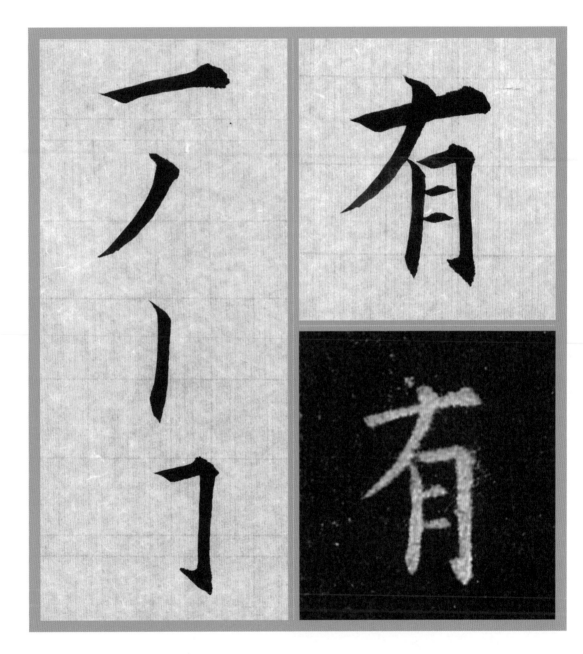

一ノ丨コ

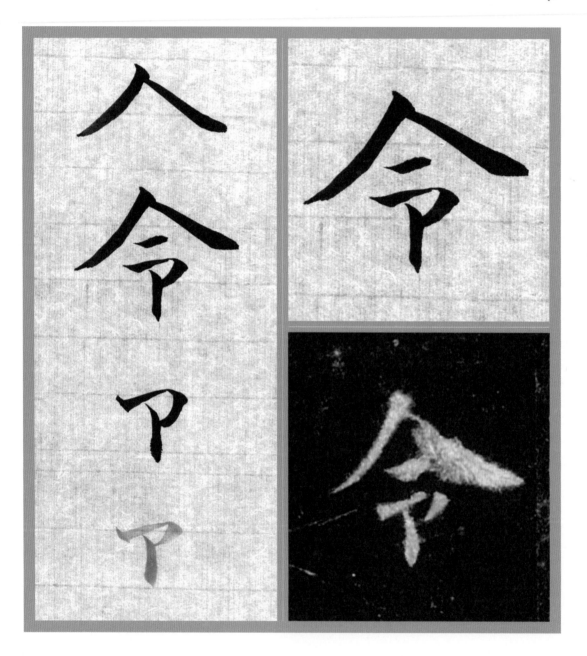

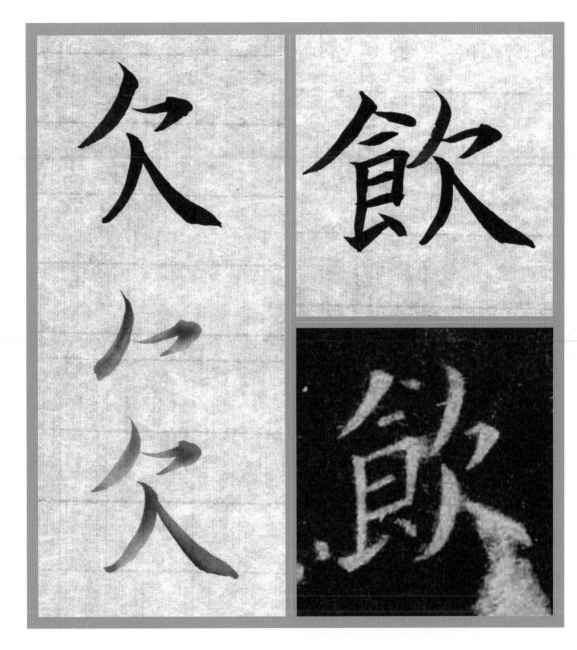

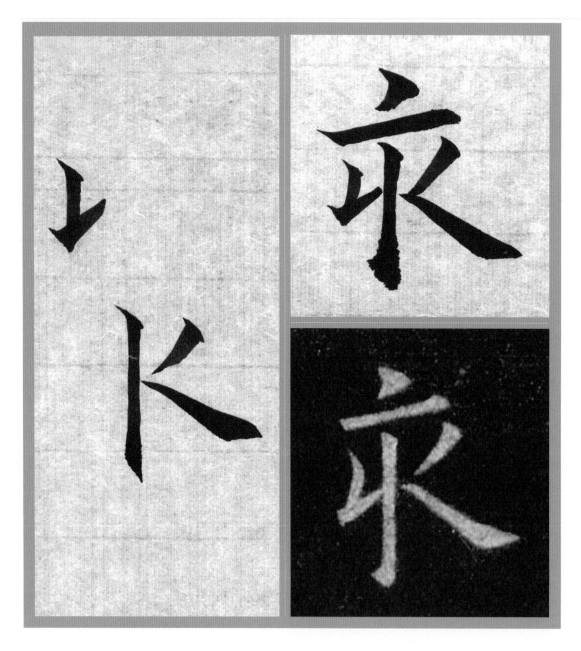

如何寫楷書——破解九成宮

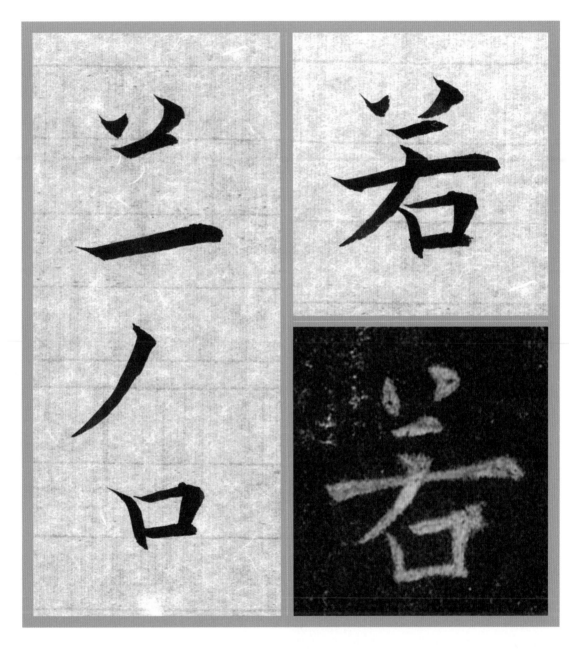

ⅴⅰㄧノ口

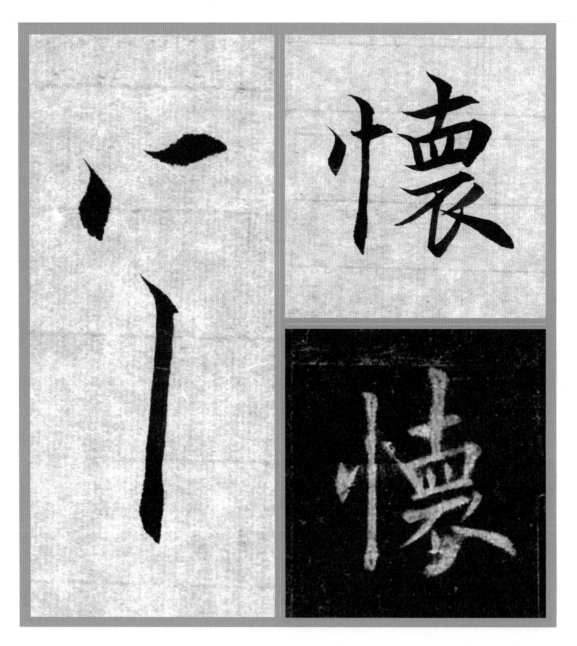

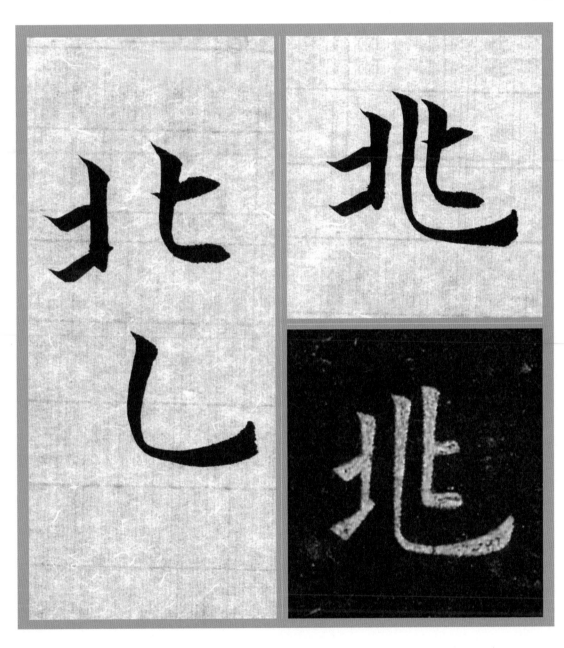

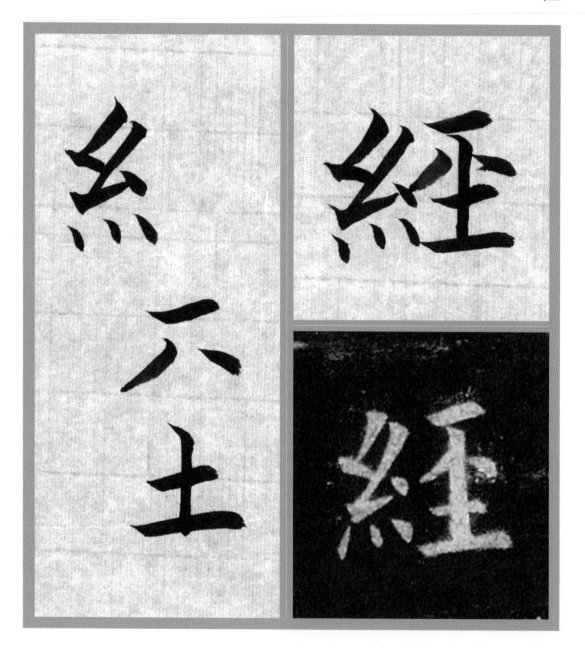

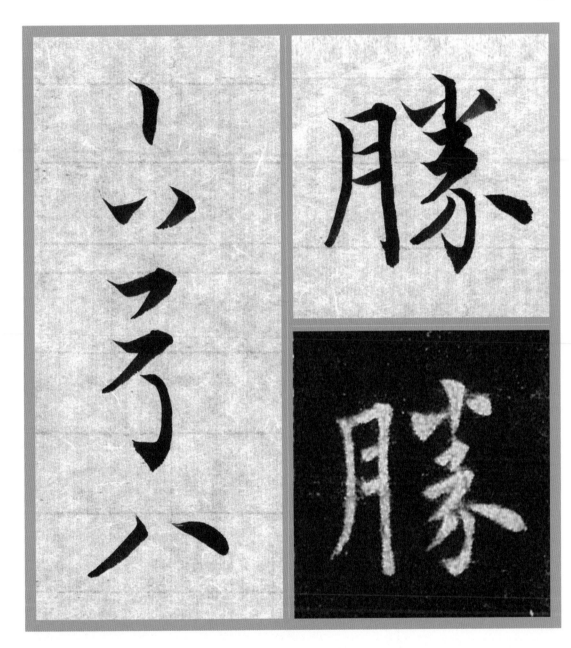

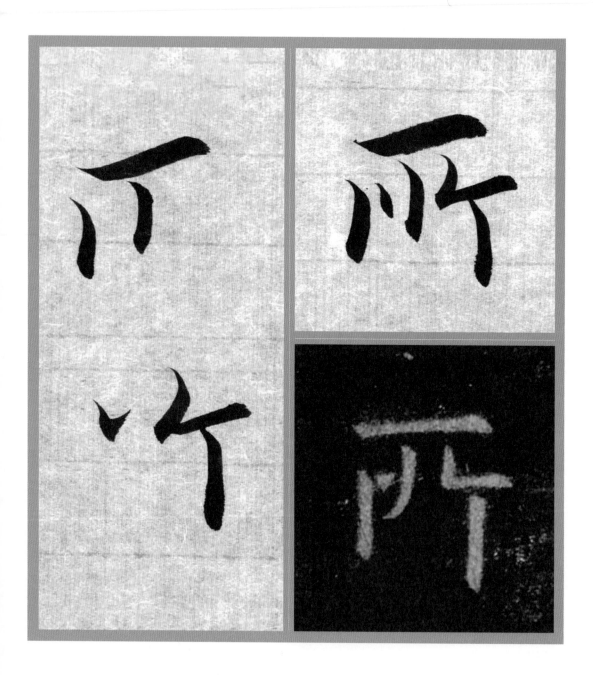

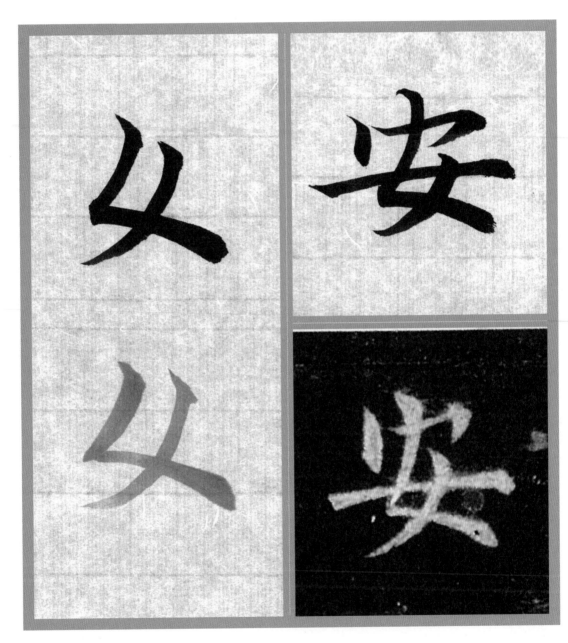

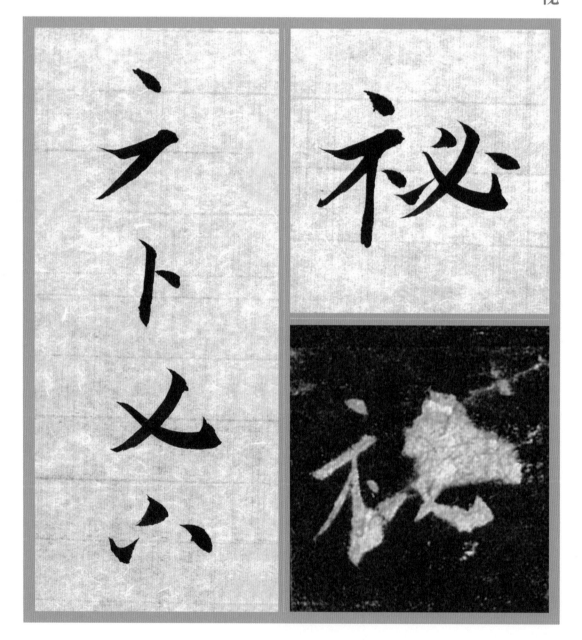

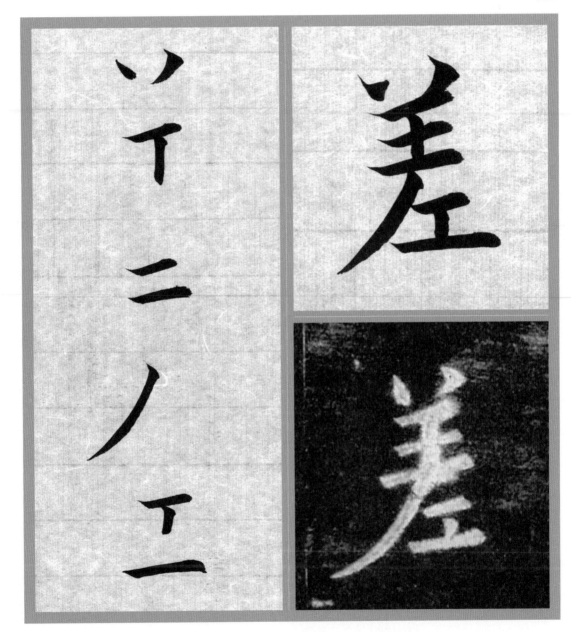

ᑊ 丅 三 ノ 丆 一

第五章 漢字結構的精神

漢字結構的精神

作為一本楷書筆法的解析專著，字體的結構分析是必要的，但因為漢字結構分析的原則和方法，在聯經出版公司出版的《侯吉諒書法講堂》中，已經有了詳細的解釋與說明，本書不宜再重複相同的內容，因此要請讀者自行參考。

漢字結構具有非常規律的幾何、數學原理，並且在歐陽詢的〈九成宮〉中定型下來，所以〈九成宮〉才能成為楷書的規則。

值得注意的是，這些規則之中，還有一些細微的變化，例如：起筆的角度、輕重的變化，以及鄰近的類似筆畫的微妙的變化（例如「三」的三筆橫畫，方法類似，但表現出來的形態卻有極大差異），造成了〈九成宮〉充滿探索不盡的技法與精神。

一般的書法史上評論說〈九成宮〉的筆法、結構最嚴謹，指的不只是〈九成宮〉表現出了楷書的數學、幾何法則，更是因為〈九成宮〉在筆畫組合上的諸多微妙變化。

相對起來，顏真卿和柳公權的楷書就單調許多，雖然顏、柳才是影響中國人最廣泛的楷書大家。

顏真卿、柳公權的楷書是歷來兒童入學啟蒙、初學「大字」的入門字體，除了他們兩個人忠君愛國的形象鮮明之外，最重要的，其實是他們的楷書相對簡單。

簡單的規則、技法，才能被容易學習，才能造成廣泛的影響。但這裡所謂的「簡單」，也是相對性的，顏真卿的楷書技法雖然並不複雜，但歷史上那麼多傑出的書法家，能把顏真卿學好的，也沒幾個。學柳公權的人也是這樣，沒有幾個書法家是可以學得好的。

這也就是為什麼，在楷書的成就上，一直到了趙孟頫出現，才有第四位被大家公認的楷書大家。

仔細分析起來，我個人認為，要寫好楷書，就必須要有一種非常精密的本能，在寫字的筆法、結構上，嚴格符合字體的數學和幾何規則。

這種規則看似簡單，如顏真卿的筆法，簡直可以說是單調，但要耐住性子，把字寫得那樣工整，並且又不會太匠氣，卻極為困難。

歷史上有不少一時名氣驚人的書法家，例如明朝的沈度、沈粲兄弟，寫的楷書工整圓潤，明成祖甚至要求所有參加科舉考試的人，都要把字寫得和沈氏兄弟一般，其影響不可說不深遠，然而沈氏兄弟的書法，在書法史上也未能進入第一流書法家的行列，他們的楷書，甚至不為後人所重視。

其根本原因，就在於沈氏兄弟的字結構更為簡單，更符合數學比例、幾何原則，但就是因為太符合了，於是寫字形同印刷複製，也就失去了書法的書寫精神。

自古以來，談漢字結構的書也算汗牛充棟了，但不斷複雜化、瑣碎化的規則，其實並沒有能夠讓學習書法的人，真正掌握漢字結構的精神，因此，我並不建議太過深入研究古人訂出來的規則，或過度僵化的遵守那些規則，因為那些規則不一定有道理。

如何寫楷書：破解九成宮

作者　　　侯吉諒

主編　　　李佩璇

設計　　　東喜設計工作室

總編輯　　戴偉傑
副社長　　陳瀅如

出版　　　木馬文化事業股份有限公司
發行　　　遠足文化事業股份有限公司（讀書共和國出版集團）
地址　　　231新北市新店區民權路108—4號8樓
電話　　　02-22181417
傳真　　　02-22188057
郵撥帳號　19588272木馬文化事業股份有限公司
客服專線　0800221029
法律顧問　華洋法律事務所　蘇文生律師

印製　　　成陽印刷股份有限公司
二版　　　2019年4月
二版三刷　2024年2月
定價　　　430元

如何寫楷書：破解九成宮 / 侯吉諒著 . --
二版 . -- 新北市：木馬文化出版：
遠足文化發行 , 2019.04
　　面；　公分
ISBN 978-986-359-643-1（平裝）

1. 書法　2. 楷書

942.17　　　108001839